王明哲 編著

古村佳境

人傑地靈的千年古村

江西婺源被國內
譽為「中國最美
麗的農村」，有
著世外桃源的意
境，猶如一幅韻
味無窮的山水
畫……

「村始建於
□□年，已有
□□多年歷
□型的客
「八井」
魯閣名
宏村
源裡
水古
源中

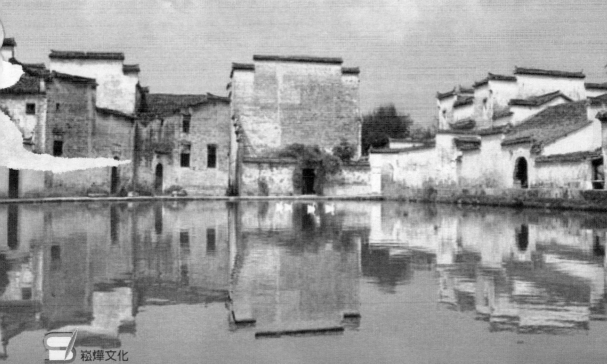

崧燁文化

目錄

序言

文化是民族的血脈，是人民的精神家園。

文化是立國之根，最終體現在文化的發展繁榮。博大精深的中華優秀傳統文化是我們在世界文化激盪中站穩腳跟的根基。中華文化源遠流長，積澱著中華民族最深層的精神追求，代表著中華民族獨特的精神標識，為中華民族生生不息、發展壯大提供了豐厚滋養。我們要認識中華文化的獨特創造、價值理念、鮮明特色，增強文化自信和價值自信。

面對世界各國形形色色的文化現象，面對各種眼花繚亂的現代傳媒，要堅持文化自信，古為今用、洋為中用、推陳出新，有鑑別地加以對待，有揚棄地予以繼承，傳承和昇華中華優秀傳統文化，增強國家文化軟實力。

浩浩歷史長河，熊熊文明薪火，中華文化源遠流長，滾滾黃河、滔滔長江，是最直接源頭，這兩大文化浪濤經過千百年沖刷洗禮和不斷交流、融合以及沉澱，最終形成了求同存異、兼收並蓄的輝煌燦爛的中華文明，也是世界上唯一綿延不絕而從沒中斷的古老文化，並始終充滿了生機與活力。

中華文化曾是東方文化搖籃，也是推動世界文明不斷前行的動力之一。早在五百年前，中華文化的四大發明催生了歐洲文藝復興運動和地理大發現。中國四大發明先後傳到西方，對於促進西方工業社會發展和形成，曾造成了重要作用。

中華文化的力量，已經深深熔鑄到我們的生命力、創造力和凝聚力中，是我們民族的基因。中華民族的精神，也已深深植根於綿延數千年的優秀文化傳統之中，是我們的精神家園。

總之，中華文化博大精深，是中華各族人民五千年來創造、傳承下來的物質文明和精神文明的總和，其內容包羅萬象，浩若星漢，具有很強文化縱深，蘊含豐富寶藏。我們要實現中華文化偉大復興，首先要站在傳統文化前沿，薪火相傳，一脈相承，弘揚和發展五千年來優秀的、光明的、先進的、科學的、文明的和自豪的文化現象，融合古今中外一切文化精華，構建具有

中華文化特色的現代民族文化，向世界和未來展示中華民族的文化力量、文化價值、文化形態與文化風采。

　　為此，在有關專家指導下，我們收集整理了大量古今資料和最新研究成果，特別編撰了本套大型書系。主要包括獨具特色的語言文字、浩如煙海的文化典籍、名揚世界的科技工藝、異彩紛呈的文學藝術、充滿智慧的中國哲學、完備而深刻的倫理道德、古風古韻的建築遺存、深具內涵的自然名勝、悠久傳承的歷史文明，還有各具特色又相互交融的地域文化和民族文化等，充分顯示了中華民族厚重文化底蘊和強大民族凝聚力，具有極強系統性、廣博性和規模性。

　　本套書系的特點是全景展現，縱橫捭闔，內容採取講故事的方式進行敘述，語言通俗，明白曉暢，圖文並茂，形象直觀，古風古韻，格調高雅，具有很強的可讀性、欣賞性、知識性和延伸性，能夠讓廣大讀者全面觸摸和感受中華文化的豐富內涵。

<div align="right">肖東發</div>

中國最美農村　婺源古村

江西省婺源地處贛東北，與皖南、浙西毗鄰。婺源古村落的建築，是當今中國古建築保存最多、最完好的地方之一。被世界譽為「中國最美麗的農村」。

古村以山、水、竹、石、樹、木、橋、亭、澗、灘、岩洞、飛瀑、舟渡、古民居為組合的景觀，有著世外桃源般的意境，猶如一幅韻味無窮的山水畫。

▌徽商和官員在婺源大建房屋

在中國古代，有兩大著名的商派，晉商和徽商。其中，徽商是當時商界的佼佼者，自古就有「無徽不成商」之說。

晉商：「晉」是山西的簡稱。晉商是「山西商人」的簡稱。通常意義的晉商指明清五百年間的山西商人。晉商主要經營鹽業，票號等商業，尤其以票號最為出名。歷史上，晉商為中國留下豐富的建築遺產，著名的有喬家大院、常家莊園、曹家三多堂等。

然而，徽商中最厲害的商人卻在古徽州六縣之一的婺源地區。為此，在徽商裡又有「無婺不成徽」之說。

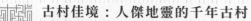
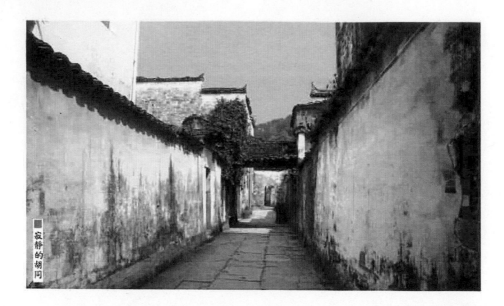

寂靜的胡同

■婺源老宅

不過，這出徽商的婺源地區最初的時候只是一個窮山溝，這裡是：

八分半山一分田，半分水路和莊園。

也就是說，這裡山多地少，人口多。所以當地的婺源流傳這一句俗話：

前世不修，生在徽州，十三四歲往外一丟。

從這句俗話中，我們可以知道，當時婺源男子的命運是非常苦的。為了生活得更好，古代的婺源人只能出去經商。

據說，婺源古人很多都是做茶葉和木材生意的，這些生意人慢慢形成一個商派，就是「徽商」。

話說，這婺源的商人們在外地掙了錢以後，便回到自己的家鄉修造氏族宗祠和家室府第。由於去外地經商的人越來越多，所以回到婺源修房子的人也就越來越多，如此一來，婺源一帶的房子也就漸漸多了起來。

宗祠：也稱稱祠堂，是供奉祖先神主，進行祭祀的場所，被視為宗族的象徵。宗廟制度產生於周代。上古時代，士大夫不敢建宗廟，宗廟為天子專有。後來宋代朱熹提倡建立家族祠堂。它是族權與神權交織的中心。

另一方面，在婺源本地也有一些不願意經商的窮人，他們為了出人頭地，便努力讀書，考取功名。如此一來，婺源後來便出了很多讀書人。這些讀書人有的一舉成名，當上地方官。之後，他們也回到家鄉建起官邸，光宗耀祖。

修建的房子多了，漸漸地，婺源一帶成為著名的鄉村，後來又變成一個古老的縣城。

婺源地區建立縣制，是在一千兩百多年前。據史書記載，公元七四〇年，為便於統治，唐玄宗李隆基決定設置婺源縣，將安徽休寧縣的回玉鄉和江西樂平縣的懷金鄉劃歸婺源縣管轄，縣城設在清華鎮。

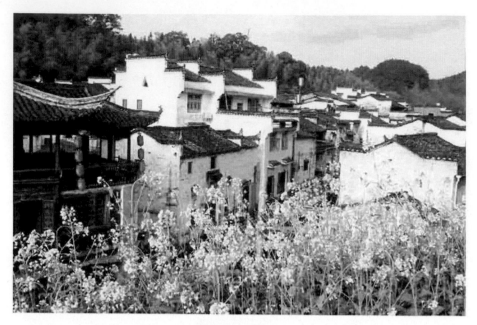

■婺源古建築

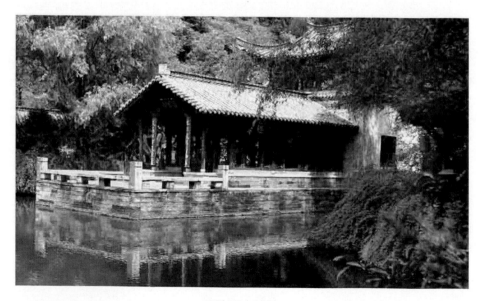

■婺源古建築

到了公元九〇一年的，縣城遷至弦高，即今的紫陽鎮。建縣時，婺源隸屬歙州管轄。

以後歷經宋、元、明、清各代，儘管歙州的隸屬有所變化，但是婺源隸屬歙州的管轄一直沒有變化。公元一一二一年，歙州改稱徽州，形成歷史上的徽州一府六縣。

從婺源建縣一千兩百多年的歷史來看，婺源地區歸安徽管轄。也正是因為如此，婺源地區的古老村落至今仍完整地保持徽派建築的風貌。

這些古建築群，是當今中國保存最多、最完好的古建築之一。全縣至今仍完好地保存明清時代的古祠堂一百一十三座、古府第二十八棟、古民宅三十六幢和古橋一百八十七座。

婺源位於江西省東北部，與安徽、浙江兩省交界，素有「書鄉」、「茶鄉」之稱，為古徽州的一部分。婺源是中國著名的文化與生態旅遊縣，被外界譽為「中國最美的鄉村」、「一顆鑲嵌在贛、浙、皖三省交界處的綠色明珠。」

村莊一般都選擇在前有流水、後靠青山的地方。村前的小河、水口山、水口林和村後的後龍山林木，歷來得到村民悉心保護。誰要是砍了山上的一竹一木，就要受到公眾的譴責和鄉規民約的處罰。

古村落選址一般按照陰陽五行學說，周密地觀察自然和利用自然，以臻天時、地利、人和和諸吉兼備，達到「天人合一」的境界。

陰陽五行學說：是中國古代樸素的唯物論和自發的辯證法思想，認為世界是物質的，物質世界是在陰陽二氣作用的推動下孳生、發展和變化；並認為木、火、土、金、水五種最基本的物質是構成世界不可缺少的元素。這五種物質相互滋生、相互制約，處於不斷的運動變化之中。

村落住宅一般多面臨街巷，粉牆黛瓦，鱗次櫛比，散落在山麓或叢林之間，濃綠與黑白相映，形成特色的風格。

同時有大量的文化建築，如書院、樓閣、祠堂、牌坊、古塔和園林雜陳其間，使得整個環境富有文化氣息和園林情趣。站在高處望村落，只見白牆青瓦，層層疊疊，跌宕起伏，錯落有致。

走進古村落，可以看到爬滿青藤的粉牆，長著青苔的黛瓦，飛簷斗角的精巧雕刻，剝落的雕梁畫棟和門楣。古村落的民居建築群，戶連戶，屋連屋，鱗次櫛比，灰瓦疊疊，白牆片片，黑白相間，布局緊湊而典雅。門前聽流水，窗外聞鳥啼。

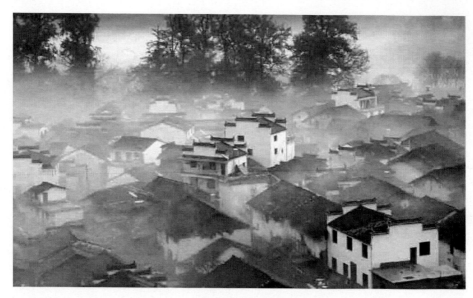

■婺源古村全貌

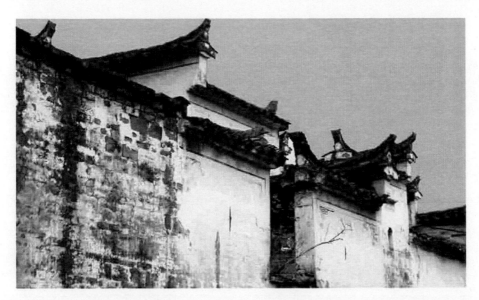

■馬頭牆又稱封火牆、防火牆等。中國古建築中屋面以中間橫向正脊為界分前後兩面坡，左右兩面山牆或與屋面平齊，或高出屋面，使用馬頭牆時，兩側山牆高出屋面，並循屋頂坡度迭落呈水平階梯形，而不像一般所見的山牆，上面是等腰三角形，下面是長方形。因形狀酷似馬頭，故稱「馬頭牆」。

這些徽派建築房屋多為一至三層穿斗式木構架，封火山牆，青瓦坡頂，清水磚牆或白粉牆。

房屋布局常為三開間，前後六井，格局嚴謹而又富有文化，善於結合自然環境組成和諧、有趣、統一的建築空間。

在民居的外部造型上，層層跌落的馬頭牆高出屋脊，有的中間高兩頭低，微見屋脊坡頂，半掩半映，半藏半露，黑白分明；有的上端人字形斜下，兩端跌落數階，檐角青瓦起墊飛翹。

在蔚藍的天際間，勾勒出民居牆頭與天空的輪廓線，增加空間的層次和韻律美，體現天人之間的和諧。

這些民宅多為樓房，以「四水歸堂」的開井院落為單元，少則兩三個，多則十幾個、二十幾個，最多達三十六個。

門罩指的就是較為簡單的門樓，只不過在結構和造型上顯得較為簡潔一些。門罩通常只是在門頭牆上用青磚疊砌出不同的形狀，在頂部砌出仿木結構的屋簷，並鑲刻磚雕作為裝飾。門罩上常置屋簷，簷下有瓦，可以遮擋風雨，保護簷下構件和門頭上方的牆面。

隨著時間推移和人口增長，還可以不斷增添、擴展和完善，符合徽人崇尚幾代同堂、幾房同堂的習俗。民居前後或側旁，設有庭院和小花園，置石桌石凳，掘水井魚池，植花卉果木，甚至疊果木，疊假山、造流泉、飾漏窗，和自然諧和一體。

在內部裝飾上力求精美，梁棟檁板無不描金繪彩，尤其是充分運用木、磚、石雕藝術，在斗栱飛簷、窗櫺槅扇、門罩屋翎、花門欄杆、神位龕座，精雕細刻。

石雕：造型藝術的一種。又稱雕刻，是雕、刻、塑三種創製方法的總稱。指用各種可塑材料，如石膏、樹脂、黏土等，或可雕、可刻的硬質材料，如木材、石頭、金屬、玉塊、瑪瑙等，創造出具有一定空間的可視、可觸的藝術形象。雕刻傳統技藝始於漢，成熟於魏晉，盛於唐。

斗栱：亦作「斗拱」，中國建築特有的一種結構。在立柱和橫梁交接處，從柱頂上的一層層探出成弓形的承重結構叫拱，拱與拱之間墊的方形木塊叫斗。兩者合稱斗栱。也作科拱、科栱。由斗、栱、翹、昂、升組成。斗栱是中國建築學會的會徽。

內容有日月雲濤、山水樓台等景物，花草蟲魚、飛禽走獸等畫面，傳說故事、神話歷史等戲文，還有耕織漁樵、仕學孝悌等民情。

題材廣泛，內容豐富，雕刻精美，活生生一部明清風情長卷，賦予原本呆滯、單調的靜體以生命，使之躍躍欲動，栩栩如生。

此外，村內還保存眾多的明清祠堂、牌坊，建築風格也頗具特色，與明清民居稱為「古建三絕」。

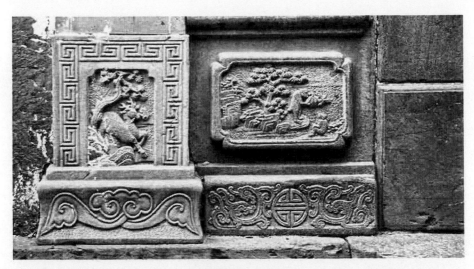

■婺源古村內磚雕

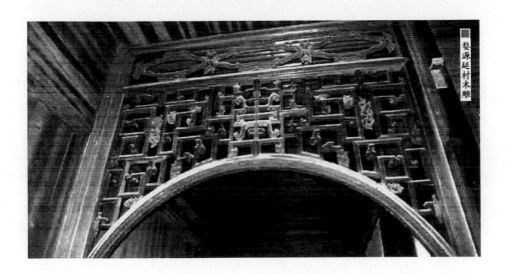

■婺源延村木雕

　　矗立於縣城的許國石坊、北岸吳氏祠堂的石雕《百鹿圖》和《西湖風景》，大阜潘氏祠堂的「五鳳樓」磚雕和《百馬圖》木雕，分別體現徽派「三雕」藝術的最高水平。

　　古村內明代建築的風格疏朗高雅；清代建築多纖巧精緻。這些數百年前的古建築是中國古代人民勞動和智慧的結晶，是不朽的藝術傑作。幾經滄桑，得以留存至今，成為古建築藝術不可多得的瑰寶。

【閱讀連結】

　　關於婺源縣名稱的解釋，眾家說法不一。婺字的意義，《辭海》是這樣說的：一、古星名，即「女宿」，舊時用作對婦人的頌詞，如婺煥中天；二、水名，為對金華一江的別稱。

　　《現代漢語詞典》是這樣說的：一、婺江，水名，在江西；二、指舊婺州，在浙江金華一帶。

　　對婺源的解釋，歸納各派說法，大致可以分為三種：一是以「婺水繞城三面」，所以叫這個名；二是「舊以縣本休寧地，曾屬婺州，取上應婺女之說」，所以叫婺源；三是「以縣東大鏞水流入婺州」，所以叫婺源。

▍純樸的明清古建築遍布各村落

　　婺源是一個山明水秀的地方。它位於江西省東北部，與安徽、浙江兩省交界，剛巧處於黃山、廬山、三清山和景德鎮金三角區域。

　　作為一個歷史悠久的古縣，婺源自唐代建縣以後，文風昌盛，先後養育南宋理學大師朱熹、清代經學家江永、近代鐵路工程大師詹天佑等一代名流。從宋到清，全縣考取進士五百五十人，明清朝竟有「一門九進士，六部四尚書」之說。

　　尚書：古代官名。戰國時亦作「掌書」，齊、秦均置。秦屬少府，為低級官員，在皇宮的主要職責為發布文書。秦及漢初與尚冠、尚衣、尚食、尚浴和尚席，稱為「六尚」。武帝時，選拔尚書、中書、侍中組成「中朝」或稱「內朝」，成為實際上的中央決策機關，因是近臣，地位漸高。和御史、史書令史等都是由太史選拔。

　　這裡民風純樸，文風鼎盛，名勝古蹟遍布全縣。有保存完好的明清古建築，有田園牧歌式的氛圍和景色。整個兒就是一幅未乾的水粉畫，又有印象派莫奈的影子，處處都散落可以謀殺膠卷的美。

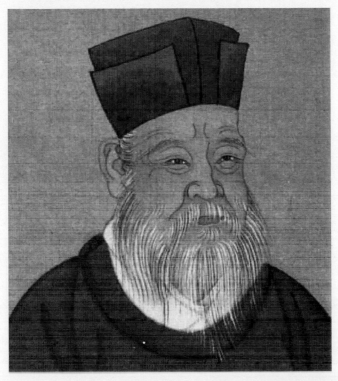

■朱熹（公元一一三○年至公元一二○○年），字元晦、一字仲晦，號晦庵、晦翁、考亭先生、雲谷老人、滄州病叟、逆翁。祖籍南宋江南東路徽州府婺源縣，出生於南劍州尤溪。十九歲進士及第，曾任荊湖南路安撫使。南宋著名的理學家、思想家、哲學家、教育家、詩人、閩學派的代表人物，世稱朱子，是孔子、孟子以來最傑出的弘揚儒學的大師。

　　儒學：亦稱儒家學說，起源於東周春秋時期，為諸子百家之一。漢朝漢武帝時起，成為中國社會的正統思想。如果從孔子算起，綿延至今已有兩千五百餘年的歷史了。隨著社會的變化與發展，儒學從內容、形式到社會功能也在不斷地發生變化。

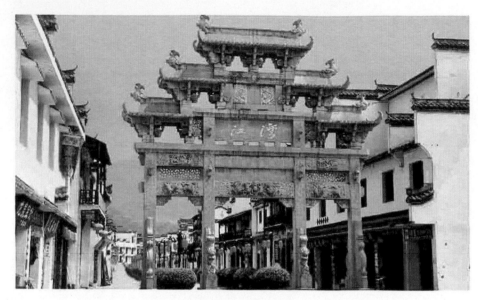

■婺源江灣村牌坊

這裡現存的江灣、汪口、延村和思溪、李坑等古村落，較集中地體現明清時期的徽州建築風格。

其中，江灣是婺源地區的東大門，也是婺源通往皖、浙、贛三省水陸交通的要道。有一水灣，環村而過，村名雲灣。後因這裡江姓繁盛，於是改名江灣。

江灣村從北方後龍後山到南西梨園河邊，明晰地分成三個區域：山腳下保留部分寨牆的區稱「古江灣」，明清商業街叫「老江灣」，臨近河邊是「新江灣」。

江灣村不僅風光旖旎，且物產豐富，「江灣雪梨」久負盛名，是婺源「紅綠黑白」四「色」中的一色。

所謂「四色」是指：紅魚、綠茶、龍尾硯、白梨。為此，江灣村由江西省政府命名為「歷史文化名村」。

婺源的汪口村是個商埠名村。古建築保存至今的有：俞氏宗祠、養源書屋以及民居、商舖等兩百六十多幢。

其中，明代建築十多幢，清代建築兩百五十多幢。歷史上這裡有進士十四人，任七品以上官員七十四人，村人共著有著作達二十七部。

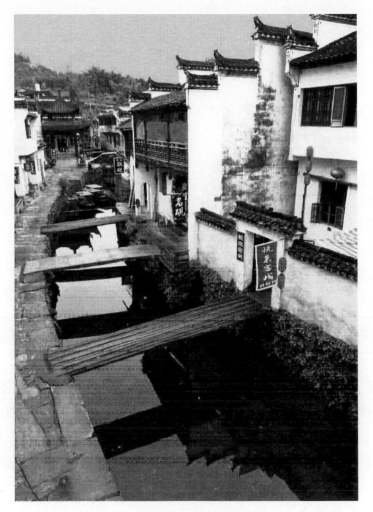

■婺源古村內河道

汪口，古稱「永川」，處於山水環抱之間。村落背靠的後龍山，呈五級升高的台地。江灣水匯入段莘水以後，在村南側由東向西流過，明淨如練的河水因村對岸的向山阻攔出現 U 形彎曲，形成村前一條「腰帶水」。

光緒年間光緒是清朝的第十一位皇帝愛新覺羅·載湉的年號，光緒年間指的是公元一八七五至一九〇八年。光緒是道光帝的第七子醇親王奕譞的兒子，慈禧太后外甥。同治皇帝病死後繼位。為清入關第九帝，在位三十四年，病死，葬於崇陵。著於光緒年間的《婺源縣志》至今已有一百多年的歷史。

古時此地是徽州、饒州間的陸路要沖，也是婺源水路貨運去樂平、鄱陽湖、九江的起點碼頭。

汪口是俞姓聚族而居的古村落，人煙稠密，商賈雲集，是一個商業貿易集鎮。

據清光緒年間書籍《婺源縣志》中記載，當時，「船行止此」。再上溯，到北邊的段莘、東邊的江灣、大畈，只通竹筏。上游的木材，編排流放，到這裡需解組重編，成為大排，繼續漂流出去。從婺源到屯溪的古道，也要在此過渡。

汪口是一個重要的水陸碼頭。河中橫臥兩百多年的「江永堨」仍完好如初，它就是一座水壩，壩體提高了水位，東端連接河岸。

村東「俞氏宗祠」，是婺源現存宗祠中最完整、華麗的一處，與黃村的「百柱廳」齊名。由大門、享堂、後寢組成。形制雖不甚特別，但享堂前與左右側廊交接的陰角上，向院子挑出一個高蹺的翼角，角梁下懸一個垂花柱，構架雕刻得很華麗。

雕刻：對雕、刻、塑三種創製方法的總稱。指用各種可塑、可雕、可刻的硬質材料創造具有一定空間，具有可視、可觸的藝術形象。藉以反映社會生活、表達藝術家的審美感受、審美情感和審美理想的藝術。歷史悠久、技藝精湛的各種雕塑工藝，如牙雕、玉雕、木雕、石雕、泥雕、面雕、竹刻、骨刻、刻硯等，是中國工藝美術中一項珍貴的藝術遺產。

俞氏宗祠總進深四十四公尺，大門處面闊十五公尺，後寢處十六公尺。這種做法出於堪輿要求，前小後大，形如口袋，利於聚財。反之，假如前大後小，形如簸箕，在建築風水角度上說，就是散財的了，不吉利。

　　俞氏宗祠大門五開間，中央三間高度超過住宅，歇山頂三樓牌樓式，謂之「五鳳樓」。明間最高，用網狀斗栱，次間用斜向的五跳插栱密密層層疊壓。稍間向前突出，作青磚八字影壁。前檐柱之間設簽子門。

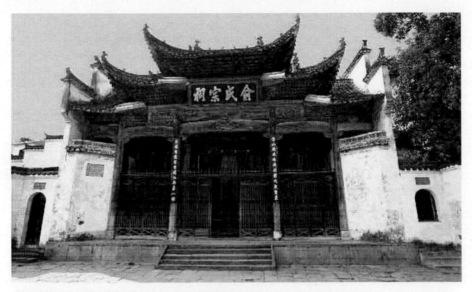

■俞氏宗祠

■古村的房屋雕梁

　　大門的背面與前面基本相同，明間上方匾「生聚教訓」。騎門梁中間開光盒子裡以及明間、次間所的花枋，滿雕人物故事、園林場景和各種吉祥紋樣。

兩廊各三間，前檐有過海梁。其他枋雕場景生動，構圖宏偉。享堂主梁是一棵罕見巨大的銀杏樹，整個祠堂所用木材大多是樟木。

享堂：指供奉祖宗牌位或神鬼偶像的地方。不同於祭堂，祭堂有的直接設在家裡的，供著死者的牌位。享堂是人死後因為迷信等原因不能下葬，暫時或永久安放棺材用的房子。一般有兩類：有些安放一定時間後再下葬，有些永遠放在享堂不能下葬。

這裡安靜清潔，不積灰塵，連鳥兒也不來搭巢。據說是由於根據建築物所處地理位置，對建築結構精心設計，在祠堂某些空間形成特殊的空氣旋流，加之樟木具有樟腦氣味，才形成如此優異的保潔環境。

婺源境內的延村和思溪村，民居以優雅的儒商村落景觀為特色。出婺源縣城北便是延村。

延村，原名「延川」，明初起改叫延村。位於山谷平川裡。南北兩面不遠就是山，山在村東互相逼近，擠成斜向東北的峽谷。村西是一片水田，一直鋪開到裡把路外的思溪村，在向西延伸。

一條溪水經思溪而來，貼村子南緣向東北衝進峽谷，水流湍急，翻著白花。據說從前一列列的木排就是順著這條思溪水，漂向思口，漂向縣城，下鄱陽湖，運達長江。

木排：指放在江河裡的成排地結起來的木材。在中國古代，為了從林場外運輸的方便，有水道的地方常把木材結成木排，使木材順流而下。早在春秋時代，中國就有利用木排運送竹或木材等為交通工具的記載。

延村是茶商名村，婺源古屬徽州，而延村、思溪的商人，就是當年「徽商」中的主力商販。

往延村西邊走一里多路就是思溪。延村在溪水北岸，思溪在南岸，同樣是「腰帶水」地形。

思溪村始建於公元一一九九年，先祖由長田村遷來。多俞姓，俞音諧魚，魚思溪水，故名思溪。

　　整個村子設計成船形。村口有一座風雨橋。進村必須過橋。橋名「通濟」，一墩兩跨，橋上建有廊亭，八開間。橋面兩側有靠凳欄杆，是全村唯一公共交誼中心，也是一個商業點。

　　延村和思溪的民居規模龐大，造型考究。木製的二層品架，外圍以高聳的出山馬頭封火牆。住宅緊挨住宅，封火山牆也是宅第之間的界限。表條石門框門楣，水磨青磚雕琢鑲嵌裝飾的門樓。

　　堂屋有三間式、四合式、大廳式、穿堂式，均以「天井」採光和導引雨水。大戶豪宅樓上樓下有房多達二十餘間，天井也有多個。

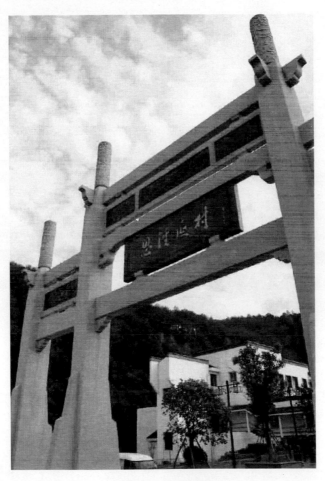

■思溪延村的牌坊

村中所有街巷，都是青石板鋪墁。即使雨雪滿天，在此串門入戶，從村頭到村尾，衣裳可以不濕。

內部的梁枋、斗栱、門楣、窗欞、雀替、護淨之上，皆刻成雕滿吉祥寓意的紋飾，表達主人良好的願望和期許。

雀替：是中國古建築的特色構件。宋代稱角替，清代稱為雀替，又稱為插角或托木。通常被置於建築的橫材梁、枋與豎材柱相交處，作用是縮短梁枋的淨跨度從而增強梁枋的荷載力；減少梁與柱相接處的向下壓力；防止橫豎構材間的角度之傾斜。木建築上用木雀替，石建築上用石雀替。

思溪延村的古建築有一種集體的美。公元二〇〇三年，延村由江西省政府命名為「歷史文化名村」。

婺源的李坑村位於縣城東北，屬秋口鎮。此村於公元一〇一一年，李唐皇室後裔始建。《家譜》載：

始遷祖洞公，字文瀚，名祁徽。生宋太祖開寶元年戊辰正月初七辰時。祥孚庚戌自祁浮溪新田遷婺東塔子山。辛亥遷於理源雙峰下，改理源為理田。有記於盤轂道院。構書屋課子。

家譜：又稱族譜、家乘、祖譜、宗譜等。一種以表譜形式，記載一個以血緣關係為主體的家族世系繁衍和重要人物事跡的特殊圖書體裁。家譜是一種特殊的文獻，就其內容而言，是中國五千年文明史中最具有平民特色的文獻，記載的是同宗共祖血緣集團世系人物和事跡等方面情況的歷史圖籍。

由此可見李氏聚居於此將近千年。這一個小小的村落，宋代以後，竟出了十二名進士，可謂文風鼎盛。村里名人有：

李仁，北宋天禧元年任征南先鋒，以功封安南武毅大將軍，加封光祿大夫。南寧乾道三年的武狀元李知誠，是位儒將，授忠翊，改武經郎，轉軍撫司事。

光祿大夫：古代官名。大夫為皇帝近臣，分中大夫、太中大夫和諫大夫，無固定人數和職務，依皇帝詔命行事。漢武帝時改中大夫為光祿大夫，為掌

議論之官，大夫中以光祿大夫最顯要。西漢後期，九卿等高官多由光祿大夫升遷上來。隋煬帝以九大夫和「八尉」構成本階，九大夫便包括光祿大夫。

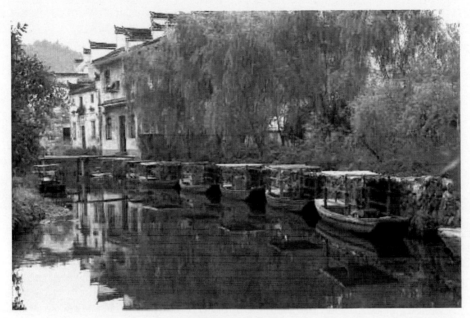

■李坑村的河道

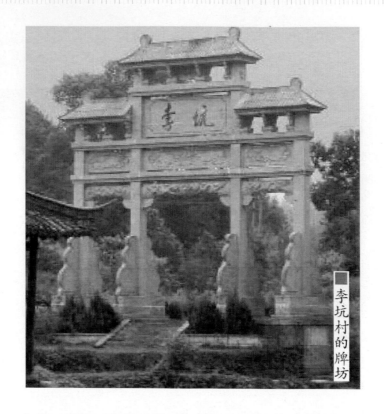

李坑村的牌坊

　　宋末，李芾，咸淳元年知臨安府，為人忠直，不諂事賈似道，被黜，後任湖南鎮撫使兼潭州知州。殉國後，贈端明殿水學士，諡忠節。李坑村有忠觀閣，專為紀念他而建。

　　李坑村的主體位於一個東西狹長山谷裡。山谷東端是一個封閉的盆地，都是水田。兩條小溪，都發源於盆地，一叫上邊溪，一叫下邊溪。上邊溪流向正西，下邊溪由南側西流、轉而偏西北。兩溪在村中心匯合，匯合後繼續西流。出村約百公尺，溪流折而向北去了。

　　風水學認為，「水向西流必富」。李坑的格局，很講究風水。生於元末的李坑人李景溪，是著名的風水大師，就對家鄉李坑的規劃布局有所影響。

　　李坑保存明清建築數十幢。四幢明代舊宅，都沒有前院，附屬建築面積較小。做法和風格的特點很顯著，與延村、理坑的一樣。

　　天井裡有「冂」形且相當深的明溝，顯見當年屋簷末置天溝。樓上和樓下高度相近，而不是上低下高，相差懸殊。廂房和正屋之間沒有「退步」。隔扇樸素，隔心用橫直櫺子，沒有雕飾。有的樓上的護淨採用竹篾紡織成六角格眼。

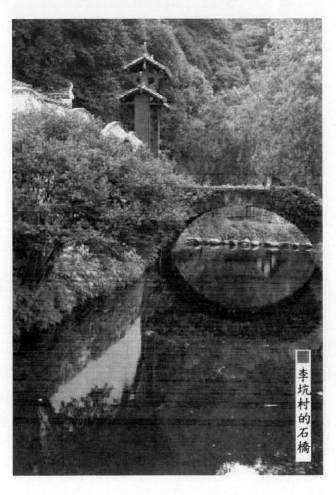

李坑村的石橋

　　李坑的明代建築還有別於他處的特點：金磚鋪地，即淨不雕飾；本質柱礎，而不用石礎。其中，最富有情趣而缺少明代建築特點的是「魚塘屋」。在東南角，是一座園林式的建築物。三間正房，二層，尺度偏小，有前廊，但前簷柱間全作通間檻窗。

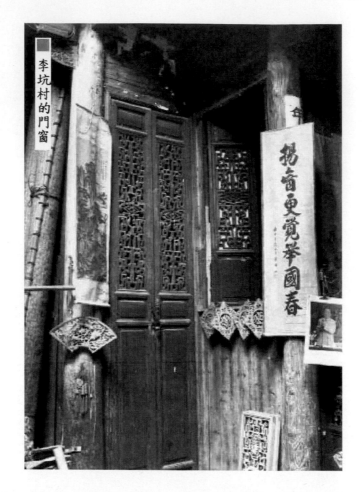

李坑村的門窗

　　窗外是一方水池，石砌，圍以石欄。繞池有卵石拼花小徑，徑外花壇，花木扶疏，有一棵高高的紫荊樹，顯現這裡的確年代久遠。

　　園子裡南牆外正是上邊溪向西北的偏轉處，對岸山坡有茂林修竹。魚塘屋原是過去一處讀書的軒，即《家譜》中所載的「上邊塢學堂屋」。

　　值得一提的是，婺源縣城鄉今天人們建造的公寓、酒樓和民舍，也按縣政府要求，均為清一色的明清式建築，與古代的建築相輝映。

【閱讀連結】

婺源人說：婺源的古樹無不具人文情懷。史載公元一一七六年，朱熹從福建返回祖籍婺源，曾入山掃墓，親手栽杉二十四棵。當年縣令派兵駐守，建「積慶亭」並立碑一方，上刻「枯枝敗葉，不得到動」。文公山古杉經歷八百多年，尚存十六棵，棵棵古木，直插雲霄，鬱鬱蔥蔥，成為江南罕見的古杉群。

這裡的香榧樹，傳說是明代戶部尚書游應乾還鄉掃墓時，嘉靖皇帝賞賜的樹苗，含有「流芳千古」之意。游應乾親自栽在祖墳上，迄今已四百多年。

福建客家莊園　培田古村

　　位於福建閩西客家山區的連城縣，素以城東的冠豸山聞名遐邇。在縣城西南方保存一片明清的古民居建築群，是由清一色的吳姓氏人所居住的培田村。村莊始建於宋朝末年，至今已有八百多年的歷史。

　　古村主要由三十幢高堂華屋，二十一座宗祠六家書院，和一條數公里的古街組成。村內以典型客家「九廳十八井」的建築特色聞名於世，它與客家土樓、圍屋並稱世界客家建築三大奇葩。

▎吳氏先祖先辦書院再建莊園

　　培田古村坐落在福建龍岩連城縣宣和鄉境內，是一個已有八百多年歷史，至今卻依然保存完好的，連片成群、沒有圍牆的美麗客家莊園。

　　村莊內的古建築群由三十幢高堂華屋、二十一座古祠、六家書院、兩道跨街牌坊和一條公里古街構成。最大的建築九廳十八井，占地六千九百平方公尺。各座建築布滿浮雕、楹聯、名匾等，工藝精巧、十分壯觀。

■房屋上漂亮的雕紋瓦

　　古村被稱作十大中國最美的村鎮之一。一些建築專家和國外專家前來考察後認為，這是人類建築史上的一枝奇葩，是中國不可多得的歷史文化遺產。

　　據說，關於這個村莊的始建要追述到南宋時期。當時，這個村裡有十一個姓，吳姓的先祖於公元一三四四年遷至培田，後來，因吳姓中出了大官，逐漸昌盛。而其他姓氏由於各種原因，陸續遷走，慢慢形成全為吳姓的村落。

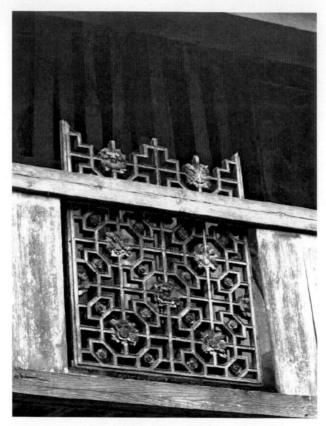

■鏤空的手扶欄

　　在這裡開基創業的吳氏先人，秉承中原儒家文化，重視教育，創辦書院，幾百年來人才輩出。

　　明成化年間，吳氏先祖伐木割草，創辦「石頭丘草堂」，聘進士出身的謝桃溪「課二三弟子以讀詩書」，校園雖小，卻是「開河源十三坊書香之祖」。

以後，「草堂」逐步擴大建築面積，吸收更多的生源，最終成了著名的「南山書院」。此書院從公元一六七二年至一七六六年間，培養一百九十多位秀才。現有明代兵部尚書裴應章刻於書院大門兩側的贈聯：

距汀城郭雖百里；入孔門牆第一家。

秀才：別稱茂才，原指才之秀者，始見於《管子·小匡》。漢代以來成薦舉人才的科目之一。亦曾作為學校生員的專稱。讀書人被稱為秀才始於明清時代，但「秀才」之名卻源於南北朝時期。其實「秀才」原本並非泛指讀書人，《禮記》稱才能秀異之士為「秀士」，這是「秀才」一詞的最早來源。最早有秀才之稱的，是西漢初期的賈誼。

明末，培田村又增開了「十倍山書院」、「雲江書院」、「紫陽書院」、「等學堂」。

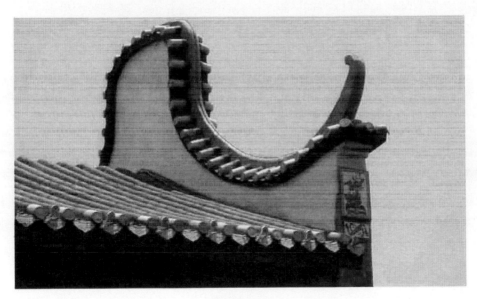

■飛檐翹角

正是由於這樣的努力，才使他們的後世子孫能在未來出人頭地、光宗耀祖，實現他們的價值追求。村中那「九廳十八井」的建築就代表培田村這樣的成功。

這「九廳十八井」簡單說就是：九個廳堂，十八個天井。其中，九廳，指的是門樓廳、下廳、中廳、後廳、樓下廳、樓上廳、樓背廳、左花廳、右花廳共九個正向大廳；十八井則是指廳堂之間的下水十八口天井，五進廳共五井，橫屋兩直每邊五井共十井，樓背廳有三井。

九廳十八井的設計構思秉承「先後有序、主次有別」的傳統觀念。廳堂內高大寬闊，縱主橫次，廳廂配套、主體附房分離，採光通風排水衛生設施科學適度。牆體以磚木相互結構，利於防震防潮。

另外，它能夠施展各種建築裝飾，造出飛檐翹角、雕梁刻柱。

飛檐翹角：飛檐是中國傳統建築檐部形式。多指屋簷特別是屋角的檐部向上翹起，若飛舉之勢，常用於亭、台、樓、閣、宮殿、廟宇等建築的屋頂轉角處，四角翹伸，形如飛鳥展翅，輕盈活潑，所以也常被稱為飛檐翹角。透過檐部上的這種特殊處理和創造，不但擴大採光面，還有利於排泄雨水。

九廳各有功用。上廳供祭祀、議事，中廳接官議政，偏廳會客交友，樓廳藏書課子，廂房橫屋起居炊沐。集政、住、居、教於一體。

廳堂後部往往有太師壁，供奉神像或是祖先的畫像，牆上常常貼書法或者對聯。

太師壁：中國古代建築中常用的裝飾手法。多用於南方住宅或一些公共建築中，安於堂屋的後壁中央，上面雕刻或用櫺條拼成各種花紋，或在板壁上懸掛字畫。正中懸掛祖先像，兩側及後面均留有空間供人通行，壁前放几案，太師椅等家具，並因此稱為太師壁。

據說，培田村在清明時期，地處長汀、連城兩縣官道的驛站上，同時又是汀州、龍岩等地竹、木、土紙及鹽、油等日用百貨的水陸中轉站。

驛站：是中國古代供傳遞官府文書和軍事情報的人，或來往官員途中暫息、住宿，補給或換馬的場所。中國是世界上最早建立組織傳遞訊息的國家之一，郵驛歷史雖長達三千多年，但留存的遺址、文物並不多。中國郵票上的兩處驛站遺址，均屬明代。

清代郵傳部官員項朝興為此在「至德居」題聯：

庭中蘭蕙秀；戶外市塵囂。

對聯上如實描述當時培田村庭內的優雅和街市的繁華。

村落結構中心是一條長長的古街，街西有二十幾座宗祠，街東有三十幾座民居和驛站。曲折的古街與幽深的巷道相通，把錯落的民居建築連為一體。

■古村房屋上漂亮的瓦當

武夷山位於福建省武夷山市南郊，通常指距離福建省武夷山市西南十五公里的小武夷山，稱福建第一名山。屬典型的丹霞地貌，素有「碧水丹山」、「奇秀甲東南」之美譽，是中國首批國家級重點風景名勝區之一。早在新石器時期，古越人就已在此繁衍生息。著名的客家莊園培田古村便坐落在武夷山附近。

數公里的古街最盛時有多家商舖，至今仍保存完好的有二十幾間。經營範圍包括豆腐、肉類、酒類、花生糕餅、京果雜貨、蠟燭、理髮、裁縫、絲線綢布、竹木製品、紙業、醫療藥品、客棧、轎行乃至賭莊，衣食住行幾乎無所不包。

　　明清時期當地商品經濟的發達和繁榮盛況空前，也顯示客家村落古代燦爛的農業文明。

　　同時，培田村還有優越的自然地理環境。從西北方向蜿蜒而來的武夷山餘脈南麓的松毛嶺，擋住西北的寒流與霜害，也恰好成為培田村的坐龍。村落繞松毛嶺東坡突出的高嶺北、東、南三面環山布置，主要民居朝向東面和東南面。

　　汀江上游朋口溪的河源溪從北、東、南三面繞村而過，給古村落帶來豐足的水源。村落正東的筆架山防禦夏秋台風的侵襲，也成為古村落的朝山。筆架又體現人們崇尚文化、「耕讀傳家」的傳統理念。

■具有吉祥意義的神獸

漂亮的木雕

　　正是培田村鐘靈毓秀的自然環境和重要地理位置，以及客家先祖長期耕讀為本和勤勉立業的精神。歷經百年風雨，最後形成培田村深厚的歷史文化和經濟的空前鼎盛，為後人留下寶貴的明清客家鄉土建築群。

【閱讀連結】

　　從明朝成化年間的石頭丘草堂到清末的南山書院，培田代代出人才。從古到今，在「學而優則仕」的選才制度下，從培田走出多少精英人物。

　　清嘉慶年間，當朝宰相王杰，就試取培田人吳騰林、吳元英為武秀才，吳發滋為文秀才。自乾隆到光緒年間，先後出了邑庠生、郡庠生、國學生、貢生等一百二十人。

　　庠生：在中國古代，把「學校」稱「庠」，稱「學生」為「庠生」，是明清科舉制度中府、州、縣學生員的別稱。庠生也就是秀才之意，庠序即學校，明清時期叫州縣學為「邑庠」，所以秀才也叫「邑庠生」，或叫「茂才」。秀才向官署呈文時自稱庠生、生員等。

其中三名舉人、一名翰林、一名武進士，有五名被誥封或敕贈大夫；有十九人平步仕途：八人領九品銜、四人八品冠帶、五人領五品銜、一人為三品宮廷內侍。這些都成為培田人的驕傲。

▌村內鱗次櫛比的古建築群

培田古村，被譽為「福建省民居第一村」，以古老的民居建築聞名於世。

它們坐落在三面環山的一塊狹長而開闊平坦的地帶上，青山下一條清澈的溪河依山形地貌呈外弧形，玉帶般的蜿蜒環繞村莊而過，把房屋和田園分開。

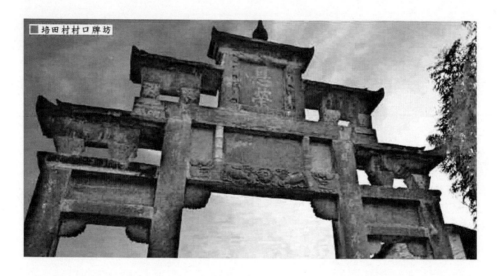
■培田村村口牌坊

村莊裡氣勢宏大、鱗次櫛比的明清古建築組成的整體，簡直是座迷宮。村內建築，如大夫第、進士第、都閫府、官廳等，還有衍慶堂、濟美堂、務本堂、思敬堂、敦樸堂、雙善堂、教五堂，多為九廳十八井的格局。

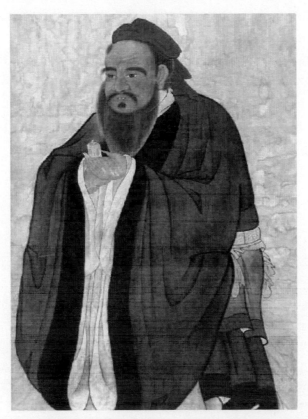

■孔子（公元前五五一年至公元前四七九年），春秋末期的思想家和教育家，儒家思想的創始人。孔子集華夏上古文化之大成，在世時已被譽為「天縱之聖」、「天之木鐸」，是當時社會上的最博學者之一。他被後世統治者尊為孔聖人、至聖、至聖先師和萬世師表，並被聯合國教科文組織評選為「世界十大文化名人」之首。

　　培田村的村口矗立一座古老牌坊，是培田村歷史上最高位的官，也就是御前三品銜藍翎侍衛吳拔禎得皇帝恩準，在光緒年間建造的。牌坊中間寫「恩榮」兩個字，牌坊兩側的柱子上還有一副對聯。

　　在清朝，不論文官武將到此，文官下轎，武官下馬，一律步行。五品以上的官員可以從中間的大門走過，而五品以下的官員卻只能走兩側的大門。透過它，我們可以看到培田先輩曾經有的輝煌。

　　轎：一種靠人或畜扛、載而行，供人乘坐的交通工具，曾在東西方各國廣泛流行。是安裝在兩根槓上，可移動的床、坐椅、坐兜或睡椅，有篷或無篷。

轎子最早是由車演化而來。轎子在中國大約有四千多年的歷史。據史書記載，轎子的原始雛形產生於夏朝初期。因其所處時代、地區、形制的不同而有不同的名稱。如肩輿、兜子、眠轎、暖轎等。

從牌坊的中間大門進入，就可以看見飛檐翹角的文武廟。

此廟在培田村的西南方位，依傍在河源溪旁。廟內上祀文聖孔子，下祀武聖關羽。文武同廟，被譽為客家一絕而揚名中外。

在文武廟後面，是雲宵庵和文昌閣。從文昌閣後面的村道繼續向前，便是以「大夫第」、「官廳」、都閫府、雙灼堂、吳家大院和進士第等為代表的居民建築群。

■房檐下古老的浮雕飾品

其中，「大夫第」因主人吳昌同恩授奉直大夫，誥封昭武大夫而立。它又取中庸「善繼人之志，善述人之事」，又名「繼述堂」。

此堂始建於公元一八二九年，於一八四〇年建成。廳高堂闊，宴請一百二十張桌客可不出戶；設計構思秉承「先後有序、主次有別」的傳統觀念。縱主橫次，廳、廂配套，主體、附房分離。通風、採光、排水、衛生，連同子孫的發展都納入規劃之中。

雕刻工匠，為三代相傳；「採柴」、「賣魚」、「借傘」、「過檀溪」梁花、枋花幅幅藏典故、呈吉祥；挑梁式梁桎結構以其「牆倒屋不塌」特點，被中外專家稱為世界一流的防震建築；科學的布局規劃，舒適安逸的功效，精湛的工藝，使法國一位建築博士三臨考察，稱讚它是「建築工藝與科技的完美結合」。

挑梁式梁桎：從橫牆內外伸挑梁，其上擱置樓板。這種結構布置簡單、傳力直接明確、梁桎長度與房間開間一致。為美觀起見，可在挑梁端頭設置面梁，既可以遮擋挑梁頭，又可以承受梁桎欄杆重量，還可以加強梁桎的整體性。

大夫第距今已有一百七十多年的歷史，是繼福建龍岩市永定土樓後，又一處保存完好的客家民居，堪稱建築瑰寶。村莊內的「官廳」，原稱「大屋」，相傳為培田十四世祖吳純熙而建。

據說，吳純熙當年無意間得天意，挖到八桶金。他造屋的氣魄也猶如天助，洋洋灑灑，一氣建造七幢大屋，其中「官廳」氣勢尤為恢宏，是培田古民居中的建築精品。

其實吳純熙沒做過什麼大官，官廳原本也只是一座大屋，只是建築的氣勢官氣十足，足以接待各路官員，久而久之就成了「官廳」。

官廳的十足官氣還見於細部裝飾，漆色穩重和諧。梁柱窗雕全部鎏金，中廳隔扇繪刻「丹鳳朝陽」、「龍騰虎躍」、「王侯福祿」、「孔雀開屏」的圖案，均為九重鎏金透雕，工藝精湛，堪為雕刻藝術精品。

透雕：一種雕塑形式。在浮雕的基礎上，鏤空其背景部分。大體有兩種：一是在浮雕的基礎上，一般鏤空其背景部分，有的為單面雕，有的為雙面雕。

一般有邊框的稱「鏤空花板」。二是介於圓雕和浮雕之間的一種雕塑形式，也稱凹雕，鏤空雕，或者浮雕。另外，鏤空核雕也屬於透雕的一種。

在清代乾隆年間，大學士紀曉嵐聽說培田村以「文墨之鄉」享譽汀連縣，不以為然。於是微服巡訪，到了官廳，一見「業繼治平」、「鬥山並峙」的橫匾，便為其筆墨間的氣貫長虹所震撼。

入門後，紀曉嵐又見中廳後堂設「三泰階」，就是中廳地面高出一截，品以上官員才能入座。連太師椅也分出官階高低，不禁嘆服，培田果然是鐘靈毓秀，文儒之風盛行的寶地。

當年的官廳是集政、經、居、教為一體的大宅。宅內設宗族議事廳，鄉賢名紳休閒會館、學館、藏書閣等，樓上廳的藏書閣原有兩萬多冊古籍，可惜已經因戰亂遺失。

純熙公一生的理想都砌在這座大屋裡。官廳歷經幾百年風風雨雨，如今雖少了當年的輝煌，但依然是培田的臉面。

培田村的都閫府又名世德堂，是一座三進三開間帶單側橫屋的民居。都閫是官名，即都司，都閫府就是都司府。這是武進士吳拔禎父親的宗祠，規模雖小，卻很精細。

可惜該府第毀於一場大火，只剩下斷壁殘垣和幾件遺留下來的東西。

一是門口的兩根石龍旗，也稱石筆，頂塑筆鋒，鬥樹龍旗，威武挺拔，直插雲天，是主人文武競秀的象徵。

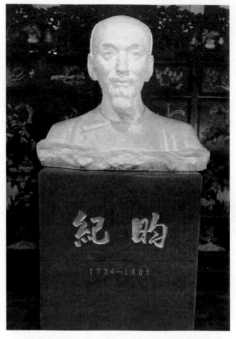

■紀曉嵐（公元一七二四年至公元一八〇五年），原名紀昀，字曉嵐，一字春帆，晚號石雲，道號觀弈道人。紀曉嵐一生經歷過雍正、乾隆、嘉慶三朝，享年八十二歲。因其「敏而好學可為文，授之以政無不達」，為人寬厚，學識淵博，是乾嘉時期官方學術的領軍人物。據說，他在年輕時曾去福建微服巡訪，當路過培田村時，不禁被村內的建築深深吸引。

■門窗鏤刻

房屋上的神獸飾品

　　二是前庭院也稱雨坪中的用各式河卵石精鋪而成的「鶴鹿同春圖」。圖中無論是鶴是鹿是松都形神畢肖、活靈活現。

　　三是一通介紹主人生平，共八百餘字的「墓誌表」銅石碑。它是由清兵部尚書貴恆篆額，戶部主事李英華撰文，泉州狀元吳魯作書，北京琉璃廠名師高學鴻刻石。此碑集四美於一體，通稱四絕碑。

雙灼堂是培田古民居中建築最精湛、集科技與藝術為一體的「九廳十八井」合院建築。四進三開間帶橫屋對稱布局，又因前方後圓的「圍攏屋式」平面而別具一格。

此堂的門匾上寫著「華屋萬年」四個大字，藏有主人吳華年的名字，大門兩側有一副對聯：

屋潤小康迎瑞氣；萬金廣廈庇歡顏。

這副對聯體現客家人祈望安居，追求小康的純樸願望。

對聯：又稱楹聯或對子，是寫在紙、布上或刻在竹子、木頭、柱子上的對偶語句。其對仗工整、平仄協調、字數相同、結構相同，是一字一音的中文語言之獨特藝術形式。對聯相傳起於五代後蜀主孟昶。是中華民族的文化瑰寶。

過了大門，進入一個中型庭院，門額上題「樂善好施」。庭院中兩廂照壁花木掩映，窗欄通透。左右相對的兩幅題額：「南山毓秀」與「北增輝」相映成趣。

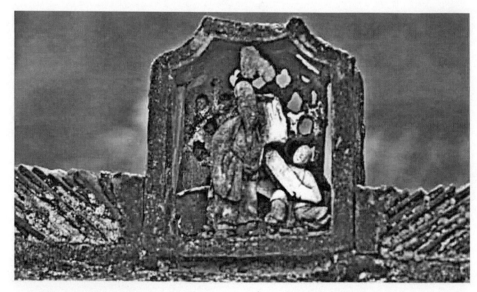

■古村屋頂上的瓦當鏤刻

庭院兩側對稱設有一對側廳堂，自成一廳兩房帶小天井布局，分別有小門與庭院和橫屋聯繫。

過了前廳、中廳、後廳之後，進入一個橫向庭院，也就是圍攏屋的後龍，後龍設一廳十房，為家庭做雜物的小院。

雙灼堂裝飾的主要特色有：

一是建築裝飾精細。廳堂的屏風、窗扇、梁頭、雀替等部位都精雕細刻，雕刻的圖案栩栩如生、含義深刻。尤其是堂前八塊精美的窗扇上每扇浮雕一個字，連起來為「禮、義、廉、恥、孝、悌、忠、信」，突出四維八德，訓化以德治村，以德持家。

二是屋脊裝飾考究。雙灼堂的屋脊飛檐高挑，陶飾精細，明牆疊檐三折的曲線，左右對稱昂首吞雲的雙龍，技藝精湛，令人嘆服。

三是在廳堂上方梁間，飛檐椽頭掛滿竹籮框。

古村內的吳家大院位於雙灼堂左側，是培田的中心區域。也是典型的九廳十八井結構。縱深六個院落。是培田住宿、吃飯休息的地方。

古村內的進士第是培田古村內保存最完好的一幢民宅。它是武進士吳拔禎的祖屋。此宅始建於一八七六年。此建築為二進四直橫屋結構。

進士第大門為三合門，正門額上高掛「殿試三甲第八名武進士、欽點藍翎侍衛」的進士匾一榜元。

正廳兩旁各有兩個客廳、花廳，廳前砌魚池，天井搭花架。大廳天井內有娶親用的禮盒和一塊幾百斤重的練武石，刻有「吳拔禎」制。正廳匾額上書——務本堂，幾個大字端莊氣派。堂前左右兩側順序排列太師椅。正中為陰陽太極圓桌，盡顯昔日主人氣派。

陰陽：源自古代中國人民的自然觀。古人觀察到自然界中各種對立又相聯的大自然現象，如天地、日月、晝夜、寒暑、男女、上下等，以哲學的思想方式，歸納出「陰陽」的概念。早至春秋時代的易傳以及老子的道德經都

有提到陰陽，陰陽理論已經滲透到中國傳統文化的方方面面，包括宗教，哲學，曆法，中醫，書法，建築堪輿，占卜等。

太極：是中國思想史上的重要概念，初見於《易傳》：「易有太極，是生兩儀。兩儀生四象，四象生八卦。」與八卦有密切聯繫。原與天文氣象及地區遠近方向相關，後來被宋代的理學家以哲理方式進一步闡釋。太極是闡明宇宙從無極而太極，以至萬物化生的過程。無極即道，是比太極更加原始更加終極的狀態，兩儀即為太極的陰、陽二儀。

濟美堂建於清光緒年間，為三進式廳堂加二直橫屋結構。為祭祀，敬老，獎勵，扶助等專用屋宇。

此堂是本地富甲吳昌同生前所建的四座華堂之一。整座建築中，廳堂的挑梁立柱窗屏雕刻多達二十塊。下廳屏扇用深浮雕手法以精緻優美的圈紋圖案襯托「孝、悌、忠、信、禮、義、廉、恥」等程朱理學信條。

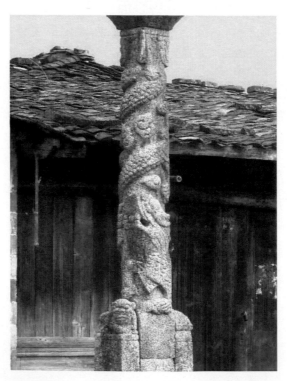

■古村內石柱

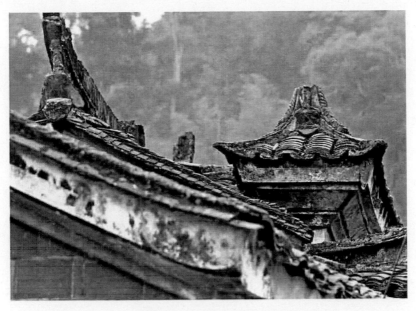

■培田古村內古老的房頂

　　前廳與後廳隔扇窗刻有精美鏤雕，尤其中堂天子壁四塊雙面鏤空鎏金雕刻，正面十二幅人物故事，背後為古代先賢品德贊文。比喻主人生平功德，寓意深遠攜永。堂內雕刻龍鳳，花卉與十二生肖等，極具特色甚為精美。

　　風火牆檐口描有諸多詩畫；廳前天井，巧繪梅花鹿，左右配砌兩個「如意結」。

　　廊廡指「堂下周屋」，即堂下四周的廊屋。廊指房屋前檐伸出的部分，可避風雨，遮太陽：廊子。前廊後廈。廡下，殿下外屋。分別而言，廊無壁，僅作通道；廡則有壁，可以住人。

　　除大夫第、官廳、都閫府等居民建築之外，培田村還有二十多座百年古祠。由村口往下數分別是：天一公、隱南公、郭隆公、愈揚公、衡公、久公、在崇公、畏巖公、樂庵公、錦江公、文貴公等宗祠。其建築之精、數量之多堪稱中國之最。

在這些古老的祠堂中，始建於明正統年間的衍慶堂是培田村吳氏家族的總宗祠。此堂位於都閫府旁，於公元一七六二年擴建，距今已有近六百年的歷史。

門柱對聯：

後座天波，四面名山皆輔佐；前朝雲霄，三枝秀筆啟人文。

衍慶堂的位置正落在臥龍山、筆架山中峰的中軸線上，開創培田居中為尊的建築格局。大門前兩隻石獅威風凜凜地鎮守兩邊。宗祠為五開間兩進布局，前廳三開間，開敞明亮，兩側有房間。

衍慶堂的大門不正對大堂，而開在宅第的東南方。必須過一道內門，始見戲台、中廳及上廳。這種大門的結構與北京四合院相似。

門口有一寬敞雨坪，原立兩對旌表、四幅石桅杆，陰刻本族進士、舉人、秀才各學位功名。明牆「書香綿遠」。

石桅杆：也稱石楣桿、石旗桿或石桅檣。是用花崗岩石條鑿成方形、圓狀石柱，柱上雕刻各種圖案，分若干層豎起，像一支筆，故稱為「石筆」，又貌似船上的桅檣，故名為石桅杆。旗桿有石製和木製兩種，一般高五至六公尺。

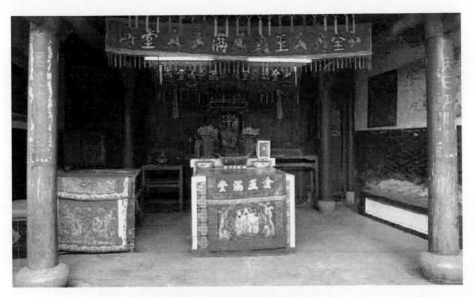

■培田古村的堂屋構造

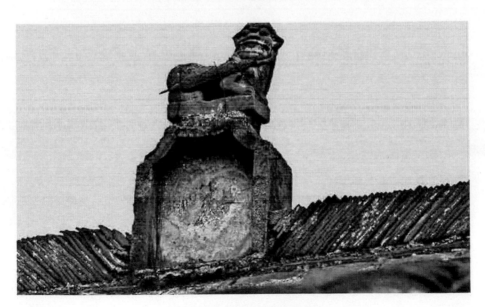

■培田古村房頂上的神獸

衍慶堂的廳堂，可容幾百人拜祖餐飲。原掛有雕龍繪彩鑲邊功名匾額四十多塊和學位金牌，現僅存公元一七三四年立「蛟騰鳳起」牌匾。此外，廳內還存有光緒年間陽刻進士金匾一塊、神龕、譜案、相匣、石香爐等。

古村內的久公祠是村中保存最完好、雕刻最精美的祖祠之一。此祠堂是奉直大夫吳九同的公祠，也稱「敬承堂」，為三開間兩進布局。大門前有一廊廡，建雙重門檻。外門檻立四根石柱，兩方兩圓。

方柱上刻「祖訓書牆牖；家聲繼蕙蘭」，表達客家人尊祖敬宗、光耀門庭的願望。內門檻是木門檻，設大門。門檻上方的五重斗栱精美絕倫，有大唐遺風。這種雙重門檻的設計極為少見。

前廳雖然只有三開間，由於開敞連通，並不顯小。過天井上一台階是大廳，供奉久公這一支吳氏先祖。大廳兩側為臥室，後面有一小庭院，是廚房。

大廳梁架是民居中少見的抬梁式構架。因為在關鍵部位少去兩根檐柱，使得大廳融會貫通，寬敞宜人。廳內的裝修豪華精緻、富麗堂皇。

和久公祠相鄰的衡公祠，門廬斗栱上也鑲嵌的彩漆畫，上面的三國故事圖案歷經三百餘年而顏色不衰不褪，依然圖案線條清晰，人物栩栩如生。

兩祠分別建於乾隆年間與光緒年間。門樓同是三山斗栱，祠內設有祭奉祖先的金漆神龍。是客家宗祠典型建造方式。兩祠相鄰，雍容典雅。容庵公祠在都閫府和繼述堂的夾縫中，門戶對聯：

三讓遺徽，挹三台而毓秀；六支衍脈，傍六世以承先。

在培田古建築體系中，書院群落是重要組成部分。這些書院建築群中，最為出名的，當屬處於村南的「南山書院」。書院始建於清順治年間，書院房屋並不顯得咄咄逼人，屋內有古色古香的題字和精巧可供休憩的迴廊。

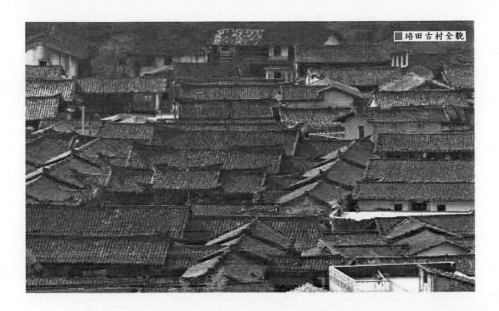

■培田古村全貌

　除了南山書院之外，培田古村還有容膝居和敦樸堂等學習文化的特殊建築。其中，容膝居是培田最早的女子學堂。此建築的照牆上，赫然刻著四個大字「可談風月」。

　這座咸豐年間由吳昌同捐建的婦女學館，讓受三從四德禮教禁錮的培田婦女，不僅可以學習識字斷文、女工女紅、更可談風月。在那個年代乃至今天，都浪漫的近乎創舉。

　三從四德：指中國古代為婦女設立的道德標準。在女性地位逐漸降低的社會中，漸漸成為束縛婦女的工具。根據「內外有別」、「男尊女卑」的原則，由儒家禮教對婦女的一生在道德、行為、修養進行的規範要求。三從是未嫁從父、既嫁從夫、夫死從子，四德是婦德、婦言、婦容、婦功。

　敦樸堂建於公元一八八二年，建成於公元一八九二年，堂屋主人以「耕讀為本」農工商學並舉。堂屋的主人是貢生吳瑛，他點明培田文化傳統是「興養立教」，他在世時，曾出任「南山書院」新學制校長。族內書香傳承，書畫人才輩出。堂號寓意「斯室之成，實忠厚勤儉所致」。

此堂的雲牆上題聯「毋忘三命」，以及廳中懸掛的諸多書畫作品，濃郁的書卷氣息中烘托出獨特的文化氛圍。

另外，在培田這樣偏僻的小山村裡，還有一個完全由民間自發的拯嬰社，此社始建於咸豐至光緒年間，在許多西方學者眼裡，簡直是不可思議的奇蹟。

在重男輕女的封建時代，培田人的拯嬰社，足可以看到培田文化的亮點確實令人溫暖。

【閱讀連結】

據說，進士第屋裡的匾牌──榜元，是吳拔禎高中武進士後才掛上去的。

吳拔禎自小文武兼修。他參加殿試時，考試是射三支箭。

吳拔禎射出的頭兩支箭全都命中靶心，正當他準備發射第三支箭的時候，在一旁監考的光緒皇帝突然在他肩頭拍了一掌。儘管事出意外，吳拔禎仍然心不慌，手不抖，一箭中的。

光緒皇帝沒想到一個文舉人竟有如此武功，龍顏大悅，當即欽點吳拔禎為御前帶刀隨殿侍衛。

中國畫裡的鄉村　安徽宏村

宏村，古代取「宏廣發達」之意。位於安徽省黃山西南麓，距黟縣縣城十一公里，是古黟桃花源裡一座奇特的牛形古村落。

古村始建於公元一一三一年，距今有九百多年的歷史。最早稱為「泓村」，清乾隆年間更名為宏村。

整個村落枕雷崗面南湖，山水明秀，享有「中國畫裡的鄉村」之美稱。

▌汪姓祖先為避難搬家宏村

中國三山五嶽中三山之一的黃山，古稱黟山，安徽的黟縣因山而得名。黟縣境內的群峰與黃山連為一體，在歷史上曾阻礙古黟與外部交往，造就黟縣「世外桃源」般的生態環境。

三山五嶽：分別指中國的幾座名山。現今一般認為三山是安徽黃山、江西廬山、浙江雁蕩山，五嶽則是位於山東的東嶽泰山、湖南的南嶽衡山、陝西的西嶽華山、山西的北嶽恆山和河南的中嶽嵩山。這裡的三山又指傳說中的蓬萊、瀛洲和方丈三山。

在黟山腳下，也就是黟縣的西北角，有一座像一隻昂首奮蹄的大水牛，被譽為「建築史上一大奇觀」的古老村落宏村。

宏村又名泓村，始建於北宋年間，距今已有近千年的歷史。關於此座村莊的建立，那還要從公元一一三一年說起。

當時，黟縣一個名叫汪彥濟的人，家裡遭遇火災。大火燒燬汪家許多房屋財產。汪彥濟無奈之下，舉家從黟縣奇墅村沿溪河而上，在雷崗山下怡溪河邊，圍著一眼天然泉水，建造十三間房屋。這便是宏村的原始雛形。汪彥濟還在村口興建睢陽亭，作為入村標誌性建築。

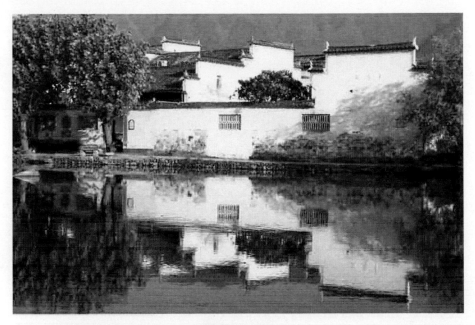

■寧靜的古村

隨著經濟發展，文化繁榮，作為程朱理學發祥地的徽州也達到極盛時期。汪姓祖先在外做官、營商的人數逐漸增加，積累大量的資金財富。為光宗耀祖，紛紛在家鄉購田置屋，修橋鋪路。形成公元一四〇一年和公元一七九六年，在宏村建設房屋的兩次高潮。

公元一四〇三年至一四二四年，汪姓家族汪思齊、汪昇平父子，請風水先生何可達「遍閱山川，詳審脈絡」，引西溪水入村，開鑿百丈水圳，擴建約一千平方公尺的月沼。此後一百多年，宏村人口繁衍，建築密集。

宏村的水圳又稱作牛腸水道，是利用牛的生物機理來布置的水系。南湖只是牛雙胃中的一個，還有一個是位於宏村中央的月沼。連接兩池的是遍布全村的水圳，人們又把水圳稱為牛腸。

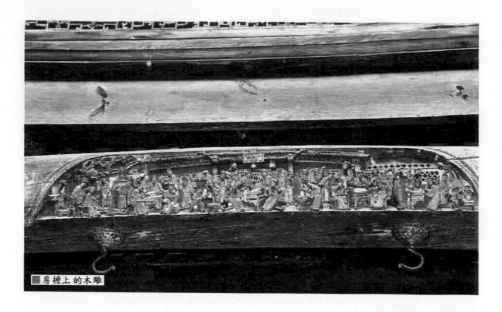

■ 房檐上的木雕

　　這牛腸九曲十彎，全長四百餘公尺，宏村的房屋全都圍繞牛胃和牛腸來建造。村中路路有渠，家家有水，營造良好的生活環境。

　　宏村人的祖先很會利用自然溪水來做文章，他們在宏村的上首浥溪河上攔河建石壩，用石塊砌成的數公尺寬的人工水渠，利用地勢落差，把一泓碧水引入村中。

　　水圳九曲十彎，穿堂過屋，經月沼，最後注入南湖，出南湖，灌農田，澆果木，重新流入灘溪，滋潤得滿村清涼。

　　更為奇妙的是，這牛腸的水位，不論天晴還是下雨，總是保持在一定的高度，即水位總是低於小橋以下一點，不多不少，十分奇特。

　　宏村內現存的月沼呈半月形，是在村中央原有的一眼天然泉窟上擴掘而成，也稱為牛胃。這裡是全村的核心地帶，身分重要的人物才有資格住在附近。

　　月沼又稱月塘，老百姓稱作牛小肚。月沼建成後，其後裔汪昇平等人投資萬餘金，繼續挖掘修建半月形池塘，完成前人未完成的月沼。實際上，月塘四圍成人們的共享空間，展示風俗民情的露天舞台，村民自發地聚會其間。

公元一六〇七年汪氏大小族長集資，購秧田數百畝。鑿深、掘通村南大小洞、泉、窟、灘田成環狀池塘，形成南湖。至此形成全村完整的水利系統。

族長：亦稱「宗長」，指一個宗族中行輩、地位最尊的人。是封建社會中家族的首領。通常由家族內輩分最高、年齡最大且有權勢的人擔任。族長總管全族事務，是族人共同行為規範、宗規族約的主持人和監督人。

公元一八一四年秋，浙江錢塘名士吳錫麟一遊南湖後，撰文述道：宏村南湖遊跡之盛堪比浙江西湖。因而南湖又有黃山腳下小西湖之稱。

公元一四二五年至一五九六年的一百七十餘年間，宏村以東土道制、南土水制、北土土制、西土佛制為水口布局。東方建築龍排廟；南方引水至紅楊樹、銀杏樹；北方至雷阜榛子林；西方建造觀音亭等作為風水屏障。

營建樂敘堂、太子廟、正義堂等祠堂、廟宇。至此，宏村逐漸形成以血緣和地緣關係聚合的同宗同姓的民居集落。

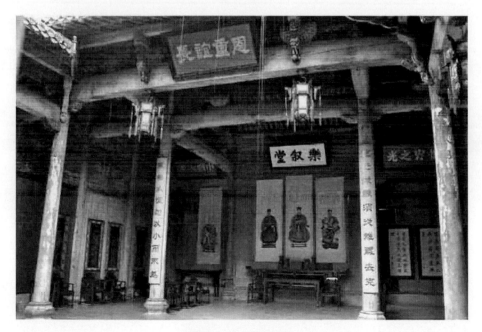

■宏村內的樂敘堂

公元一六六二年至一九一一年，宏村南湖書院、樹人堂、樂賢堂、承志堂等大型書院和宅第相繼修建。到明萬曆年間，村內建築達到一百五十餘間。

但是，至此宏村的水系建設還沒有完成。公元一六〇七年，在宏村族人汪奎元主持倡議之下，汪氏大小族長集資，在村南徵得秧田數百畝，鑿深數丈，又開闢出一個一點八萬多平方公尺的碩大南湖來。

人們把南湖和村中的月沼透過水圳連接相通，至此，在宏村的土地上，終於建成世所罕見的水系，宏村村落的牛狀圖騰形成。

古宏村人獨出機杼，開「仿生學」之先河，規劃並建造堪稱「中華一絕」的牛形村落和人工水系，整個村莊從高處看，宛若一頭斜臥山前溪邊的青牛。

這種別出心裁的村落水系設計，不僅為村民生產、生活用水和消防用水提供方便，而且調節氣溫和環境。古宏村人規劃、建造的仿生學牛形村落和人工水系，是當今「建築史上一大奇觀」。

【閱讀連結】

宏村還有另外一個名字，叫做「牛形村」。能把一個村莊設計成牛的形狀，這位設計師可不簡單，更何況，她還是一位女性。

在宏村祠堂裡可以見到這位女設計師的畫像，畫像上的她溫良賢淑，是當時一位官員的妻子。

據介紹，這位女性知書達禮，對風水學很有研究。當時，她請人設計這個水系，主要是用於村裡消防。因為這裡的建築多為木石結構，容易引起火災。

▌著名的徽派古建築及其特色

宏村始建於南宋，距今已近千年歷史，為汪姓聚居之地。它背倚黃山餘脈羊棧嶺、雷崗山等，地勢較高。特別是整個村子呈「牛」形結構布局，更被譽為當今世界歷史文化遺產的一大奇蹟。

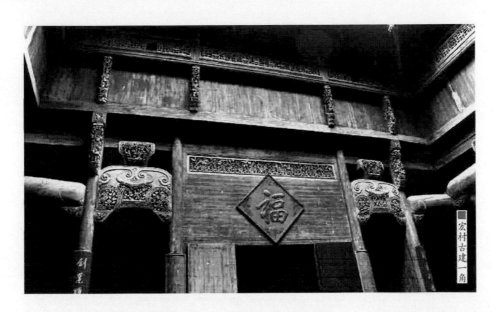

宏村古建一角

那巍峨蒼翠的雷崗當為牛首，參天古木是牛角，由東而西錯落有致的民居群宛如龐大的牛軀。以村西北一溪鑿圳繞屋過戶，九曲十彎的水渠，聚村中天然泉水匯合蓄成一口斗月形的池塘，形如牛腸和牛胃。水渠最後注入村南的湖泊，稱牛肚。

接著，人們又在繞村溪河上先後架起四座橋梁，作為牛腿。歷經數年，一幅牛的圖騰躍然而出，創造良好環境。

圖騰：是原始文化親屬、祖先、保護神的標誌和象徵，是人類歷史上最早的文化現象。社會生產力的低下和原始民族對自然的無知是圖騰產生的基礎。古人運用圖騰解釋神話、古典記載及民俗民風。圖騰是迷信某種動物或自然物同氏族有血緣關係，而用做氏族徽號或標誌。

在皖南眾多風格獨特的徽派民居村落中，宏村是最具代表性的。村中各戶皆有水道相連，汩汩清泉潺潺從門前流過，層樓疊院與湖光山色交相輝映，處處是景，步步入畫。

全村完好保存樂敘堂、承志堂、樹人堂、樂賢堂、德義堂、敬德堂、桃園居、敬修堂和南湖書院等明清民居一百四十餘幢，此外，還有著名景點南湖、月沼、水圳、木坑、奇墅湖和紅白古樹等。

■宏村內古老的建築群

　　其中，樂敘堂又名眾家廳，是宏村的汪氏宗祠，位於宏村中月塘北畔正中，與月塘同建於明永樂年間，歷來是汪氏族人祭祖和慶典聚會的場所。

　　祭祖：是中國的傳統風俗之一。中國人有慎終追遠的傳統，過節總不忘記祭拜死去的先人。為此，祭祖時間一般在春節。除夕到來之前，家家戶戶都要把家譜、祖先像、牌位等供於家中上廳，安放供桌，擺好香爐、供品。由家長主祭，燒三炷香，叩拜後，祈求豐收，最後燒紙，俗稱送錢糧。

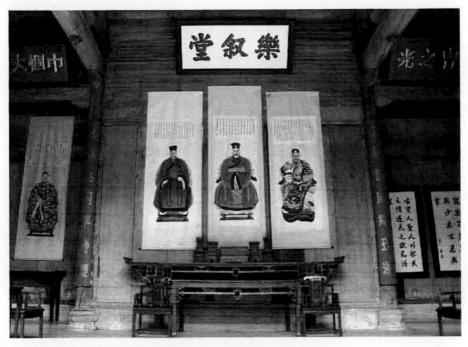

■宏村汪氏宗祠樂敘堂

　　樂敘堂由門樓、大廳、祀堂三部分組成，後進正堂原有樓。大門磚雕貼牆牌坊雕飾得異常精美。

　　樂敘堂前進門樓基本保持原貌，梁架具有典型的明代風格。月梁、叉手、雀替、平盤斗等建築構件雕刻精美，具有很高的藝術水準。樂敘堂與村內的月沼組成宏村八景之一。

　　古村內的承志堂是清末汪姓巨商汪定貴所建。該堂位於宏村的牛腸中段，建於公元一八五五年，承志堂顧名思義，意為緬懷祖宗、繼承先志之意。

　　進入承志堂，目光所及，儘是木雕鏤空門窗，圖案層次分明，栩栩如生，讓人嘆為觀止。

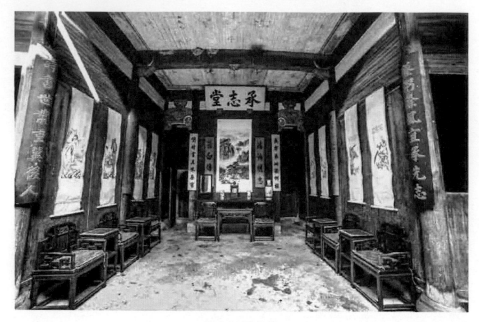

■宏村承志堂

　　承志堂占地兩千百多平方公尺，有六十多個房間，為磚木結構樓房。承志堂氣勢恢宏，工藝精細，其正廳橫梁、斗栱、花門、窗櫺上的木刻，層次繁複，人物眾多，人不同面，面不同神，堪稱徽派「三雕」藝術中的木雕精品。

　　為樹人堂的清敕授奉政大夫誥贈朝儀大夫汪星聚，於公元一八六二年所建。

　　此堂也稱民間藝術收藏館，是房主汪升第九十五代孫汪森強的私人收藏館。為弘揚徽州的歷史文化，樹人堂的主人多年來從民間及博物館收集民間明清時期老作坊機械，石製器具、徽州版畫、民俗用品、徽商書信用具、宏村族譜等，再現當年徽州社會生活的側影。

　　樹人堂全屋宅基呈六邊形，取六合大順之意。正廳偏廳背靠水圳，坐北朝南。天花彩繪，飛金重彩。廳堂東邊利用有限空地，建一小水塘，活水長流，外門為八字門樓內置懸坊欄板。

　　欄板：是建築物中造成圍護作用的一種構件，供人在正常使用建築物時防止墜落的防護措施，是一種板狀護欄設施。封閉連續，一般用在陽台或屋

面女兒牆部位，高度一般在一公尺左右。欄板一般是用水泥、大理石等材料鋪成，牢固性較高，方便站立。

樹人堂樓上收藏有宏村人經商的路線圖，即徽商遺蹤，體現當年商運老大橋碼頭繁忙景色的畫，一封公元一九一九年黟縣人在京做保險的書信，承志堂主人巨賈商人汪定貴的遺像、生平、家贊和訃文，當年的銀票、書信，及以前出外經商時用的手提箱及鞋架和耙犁、鋤頭、蓑衣等一些農具。

明清時期，徽州版畫達到鼎盛。徽州刻書遍布江浙和徽州。桌台上陳列有徽州版畫的木雕板，上面雕刻有年畫、廣告畫和水車的模型圖。

套色水印和拱花印刷式在中華印刷史上有劃時代的意義，現代革命家魯迅先生為了搶救這一藝術，曾鼎力支持印製《十竹齋書畫譜》。

明清民間時期老作坊機械藏品，還有當時官宦人家及富商家用的小型石磨，稱為虎頭磨。織布機，製茶用的揉茶機，豆腐坊用的手推磨和腰磨，舊時家庭所用的器具，如打草鞋的木模子，以及燒水的銅壺、石具牛碾、花崗浴缸、青石魚缸，以及揉茶的石板。

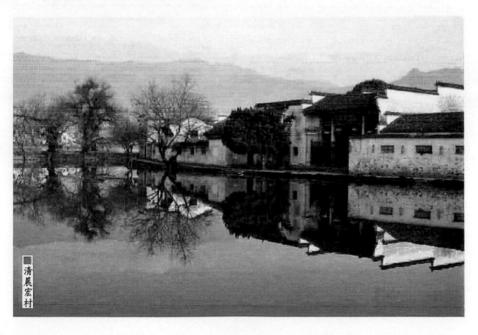

清晨宏村

宏村保留的書面資料有族譜的祖傳手抄本《祖宗家贊》、《先賢大略》、《蘿摩別墅詩鈔》、《古宏村河道變遷》和《宏村水系民居平面圖》等。

樂賢堂位於宏村正街，始建於公元一六九九年，占地四百多平方公尺，建築面積九百多平方公尺，是宏村清初汪氏後裔所建的三大堂屋之一。

德義堂也是典型園中水、水中園的徽派庭院式民居，建於公元一八一五年，為兩樓三開間建築。廳堂前有十六扇半幢蓮花門，室內和室外都有通道。

德義堂位於水圳大道邊，大門並不顯眼，普通的木雕蓮花門，突出的是大理石門楣石刻。黃山著名書法家黃樹先生的題詞：「德義堂」三個魏碑風格的大字非常顯眼。

魏碑：是中國南北朝時期北朝文字刻石的通稱。大體可分為碑刻、墓誌、造像題記和摩崖刻石四種。北魏書法是一種承前啟後、繼往開來的過渡性書法體系，影響隋唐楷書體的形成。歷代的書法家在創新變革中也多從其中汲取精髓。

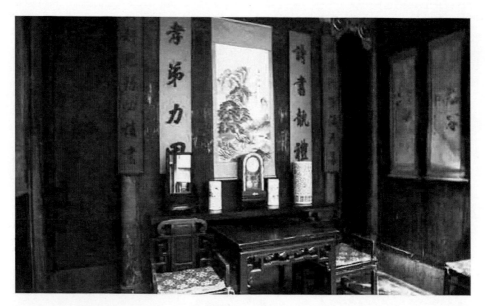

■宏村內祠堂

　　德義堂正廳坐南朝北，為二樓三間結構。該堂正屋東西兩邊分設一明一暗兩個花園，兩個花園隔牆處有圓形漏窗，不但具有借景之作用，而且極富裝飾之美。

　　牆上攀一棵皖南奇異果藤，生機勃勃，滿園都染上透綠的青春色彩。院東西兩個花園，一明一隱，內植果木繁花，四時花卉各異，其景也不相同。

　　堂前庭院稱水園，水園、水圳、方塘相通，魚缸、水榭點綴其中。園中流水、水中有園，游魚戲水，粉牆青瓦，花窗點眼，此情此景使人們感到步移景異，美不勝收。水榭內有桌椅，閒情雅趣俱佳，可在此招待賓客。德義堂是徽派私家園林的典型代表。

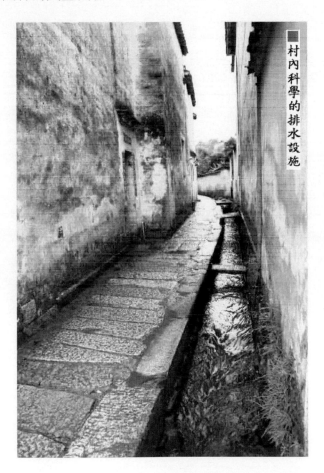

村內科學的排水設施

德義堂前庭院，開一魚池，水塘有暗溝與水圳相通，水塘周圍，設四季盆景，院內繁花疏木、綠陰叢叢，可稱「露天花廳」。不難看出樓居者生活情思和審美情趣，表現出德義堂主人對理想生活環境的追求。

德義堂的庭院，因受建築空間的限制，空間較小，但聰明的古人卻設計出漏窗分隔法，使狹小的庭院分多個層次，不讓人一覽無餘。同時在園中配上生動的題額，使庭院充溢著文化氣息。

江南民居中的園林，從風格上可分為兩種：一是商人追求的樓台亭榭，畫梁雕棟，盡顯富貴氣派；二是官宦文人追求的環境優雅，情調創造。德義堂庭院園林無疑歸屬後者，其文化氛圍與風光特色更加突出。

敬德堂位於宏村牛腸水圳下游轉彎處，建於清初順治年間。

敬德堂整幢建築裝飾簡樸，屋柱為方形，是宏村明末清初民居的代表作，可以瞭解普通商人的生活情況和徽州明、清建築的格局。

廳堂背向排列，前廳和後廳均有天井，採光性能好。兩側為廂房，南側為前院，北側為廚房，廚房裡還有一個小天井，東側還有一座面西朝東的小偏廳和大花園。

敬德堂的「敬」與積累的「積」讀音相近，反映堂屋主人希望自己的後人能積德行善。主人喜好種植花草盆景，並在院子左邊放置一間木製小房，相當於溫室，冬季時把盆景放在房內。

徽州人十分重視門樓的修建，有「千金門樓，四兩屋」之說，聽起來有些誇張，但可以反映門樓是身分地位的象徵。

門樓：是一戶人家貧富的象徵，所謂「門第等次」即為此意，所以命名為「門樓」。它是一家一戶的總通道，又是主人的門面，直接反映主人的社會地位、職業和經濟水平。名門豪宅的門樓建築特別考究。門樓頂部結構和築法類似房屋，門框和門扇裝在中間，門扇外面置鐵或銅製的門環。

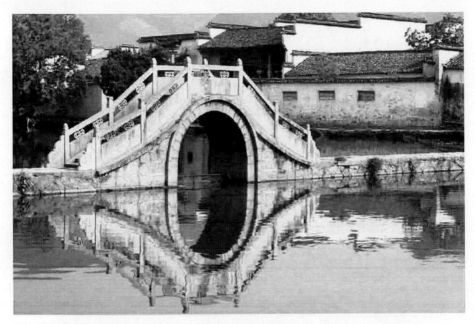

■村外的拱月橋

　　敬德堂門樓上雕刻的圖案有很多象徵意義。樓角處有鰲魚和龍頭魚尾，表示希望自己的子孫能獨占鰲頭。其中，鰲魚的下方是梅蘭竹菊四喜圖，梅蘭竹菊四君子代表堅韌不拔的意志和高潔的品質。

　　門樓最下層左右兩下角的吉祥水獸圖，形為滾滾的波濤之中，兩隻鯽魚正艱難地躍出水面。鯽魚跳龍門，即希望能在官場上有一席之地。

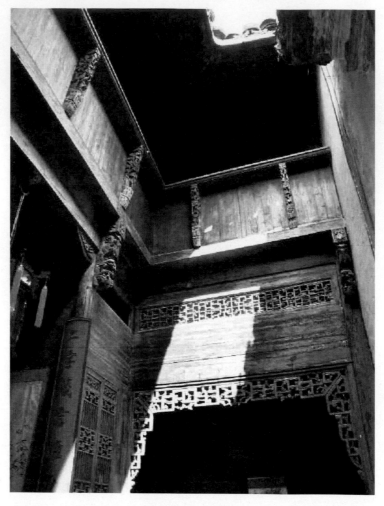

■宏村內的敬修堂

　　屋內正廳東西兩側各有六扇蓮花門，中間欄板上雕刻有蝙蝠，而且都是五隻，稱之為「五蝠奉壽，萬福萬行」之意。東西廂房是主人休息的臥房，廂房窗上鏤空雕刻銅錢圖案，窗下欄板上雕刻的萬字圖案，意為多財多福。

　　敬德堂用天井通風採光，天井下方的左右兩側各有一根木頭，在烈日炎炎的夏日，陽光直射在家中十分炎熱，主人就在木條上穿上鐵環，掛上布簾，擋住強烈的陽光。廳前有一副楹聯：

立志不隨流俗轉；留心學到古人難。

廂房又稱護龍，是指正房兩旁的房屋。經常出現在三合院、四合院中，正房坐北朝南，廂房多為在東西兩旁相對而立，中國傳統以左為尊，所以一般來說東廂房的等級要高於西廂房，而且東廂房略高於西廂房，但是差別很小，肉眼看不出來。

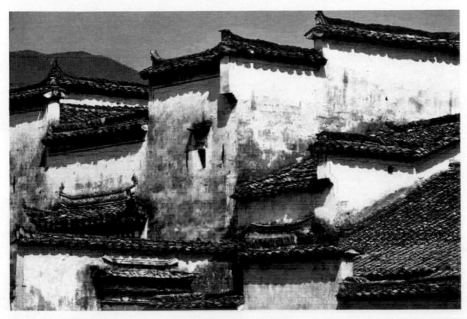

■宏村漂亮的馬頭牆

古村內明朝房子式樣的，布局簡單，支柱是正方形，清朝則為圓柱。一般房子都為兩層，明朝房子上下兩層高度相當，而清朝的底層高大寬敞，大多採用形似冬瓜的粗粗大梁。

明朝的房子裝飾簡單，而清朝徽商到了鼎盛時期，特別注重雕梁畫棟。徽派建築把樓梯口和樓梯前藏於門後，造成美觀的作用。

樓梯間作為儲藏室，充分利用空間。樓梯的台階一般有十六個台階，商人注重聚財，按五行來設計，金木水火土，第一個台階為金，而最後也為金，金碰金，意為財運廣通。

桃園居建於公元一八六○年，因房東曾於院內植一稀有品種的桃樹而得名。桃園居雖說規模不大，但門樓磚雕和室內木雕堪稱精品。

門樓上的磚雕刻得精細，而且層次比較多，青獅白象等動物形象生動，尤為獨特的是門樓上部用水磨磚砌一弧形門額，類似室內廳堂上方前部的冬瓜梁，門額中間鑲嵌一塊大形弧形磚雕，是一般古民居所少見的。

冬瓜梁：中國徽派古建築以磚、木、石為原料，以木構架為主。梁架多用料碩大，且注重裝飾。其橫梁中部略微拱起，故民間俗稱為「冬瓜梁」。兩端雕出扁圓形或圓形花紋，中段常雕有多種圖案，通體顯得恢宏、華麗、壯美。立柱用料也頗粗大，上部稍細。

室內木雕花樣繁多，技法多變，內容豐富，寓意深刻，其特點主要表現在大廳房門及窗戶和書廳雕花門上。

桃園居大廳門、窗主圖案為寶鼎、寶瓶，窗戶開口為掛絡式。兩邊窗戶上方各有兩個守窗童子，窗欄板上的四隻喜鵲，六隻麒麟猶如活的一般，寓為「四喜六順」。

麒麟：是中國古籍中記載的一種動物，與鳳、龜、龍共稱為「四靈」，據說是神的坐騎。中國古人把麒麟當做仁獸和瑞獸。雄性稱麒，雌性稱麟，是一種吉祥的神獸，主宰太平和長壽。因為有深厚的文化內涵，中國傳統民俗禮儀中，被製成各種飾物和擺件用於佩戴和安置家中，有祈福和安佑的用意。

房門上部為藤結花，每扇門花心板上的人物均為歷史典故，其中東房門裡扇花心板上為「羲之戲鵝」，其他典故有待考證，另外兩廂的葡萄掛絡，雙獅雀替均屬珍品，掛絡中的飛馬寓飛黃騰達之意。

典故：原指舊制、舊例，也是漢代掌管禮樂制度等史實者的官名。後指關於歷史人物、典章制度等的故事或傳說。典故這個名稱，由來已久。最早可追溯到漢朝，《後漢書·東平憲王蒼傳》中記載：「親屈至尊，降禮下臣，每賜宴見，輒興席改容，中宮親拜，事過典故。」

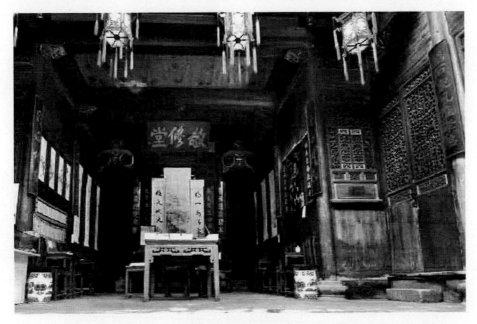

■宏村內的敬修堂

書房中的四扇雕花門，可以說是全村最為精美的雕花門。四扇門的上半部從上而下為「蝙蝠奉壽」、「八駿馬」和「人間仙境」雕版，大片雕花為「松鼠葡萄」。四扇門的腰板上分別雕有「岳母刺字」、「王祥求鯉」、「季子掛劍」和「孔融讓梨」四個歷史典故，這四個典故分別表現忠、孝、節、義。

值得一提的是，大廳和書房的雕花門上部精雕細刻，而下部除一簡單線條外幾乎為平板一塊，充分表現藝人的匠心：繁簡結合，精細共存。

另外，一般民居中的房門腰板和窗欄板的底部為平板一塊，而桃園居房門腰板和窗欄板的底部卻刻有十分細緻的菊花圖案。

敬修堂是宏村典型的清代民居，坐落在月沼北側西首，始建於道光年間，距今已有一百八十多年歷史。敬修堂占地面積兩百八十多平方公尺，建築面積四百五十多平方公尺，屋基高出「月沼」近一公尺。整個房子坐北朝南，正廳前為庭院。與其他民居不同是院門外留有十平方公尺的空地，俗稱廳坦，是夏日納涼、冬天曬太陽及小憩聚會之處。

　　進入庭院，只見粉牆左右回抄，庭院內靠牆石砌花壇，置石魚池；院內西側兩株百年牡丹，每年花開季節百朵簇擁；院內許多建築布局及雕刻寓意深遠。

　　庭院地面有一塊鋪得四四方方的石板，四周砌得非常方整。前對一個「福」字，正中對著正廳大門，是一百八十多年前主人有意設計的，寓意四方是福，四方進財。

　　正廳的大門門罩上均鑲有玉器花瓶、「松鶴同慶」、「福壽雙全」、「麒麟送子」等石雕圖案，飄逸淡雅，涵義深刻。

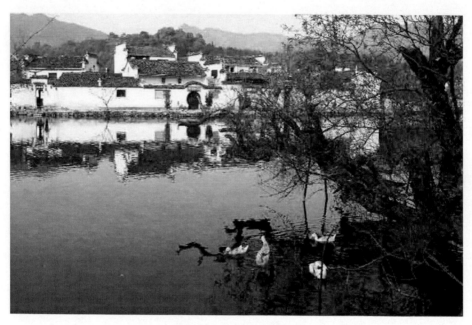

■宏村內清澈的環村湖

■敬修堂內的古老福字

　　正廳為前後二單元、三間二樓結構，廳內兩側蓮花門雕飾端莊別緻，左右對稱，雕刻的有「福在眼前」、「平安富貴」、「福壽雙全」、「草龍托壽」等圖案。

　　整個廳堂基本保持原貌，從八仙桌、八仙椅、茶几以及楹聯、字畫等擺設中可看出主人的文化素質和經濟實力。廳堂擺設有花梨木古桌，堅硬沉重，烏黑明亮，造型獨特，保存完好，實屬民間罕見。

　　八仙桌：指桌面四邊長度相等、桌面較寬的方桌。大方桌四邊，每邊可坐二人，四邊圍坐八人，猶如八仙，故民間雅稱八仙桌。八仙桌結構簡單，用料經濟，一件家具僅三個部件：腿、邊、牙板。桌子的名稱在五代時方才產生，但現在可考的八仙桌至少在遼金時代就已經出現，明清盛行。

　　廳堂上方所掛的楹聯：

　　事業從五倫做起；文章本六經得來。

「五倫」即為君臣、父子、兄弟、夫妻、朋友五種人倫關係。而「六經」即為詩、書、禮、易、樂、春秋。傳說千古一帝秦始皇當年焚書坑儒燒掉樂經，到西漢以後重視以孝治天下，故把孝經也列入六經之內。

兩側掛楹聯：

澹泊明志；清白傳家。

表達主人淡於名和利，追求自己志向的心願。

幾百年來，徽商不僅經商賺錢，而且重視儒家思想，把讀書和經商融為一體。整個廳堂處處雕有寓意深刻的吉祥圖案，廳堂掛綵燈的燈鉤木托上，鏤空雕刻雙龍戲珠，福、祿、壽、喜等圖案。

在宏村內，除了樂敘堂、承志堂、樹人堂等古民居建築之外，還有一所規模極大的私塾南湖書院。

私塾：是中國古代社會一種開設於家庭、宗族或鄉村內部的民間幼兒教育機構。它是中國古人私人所辦的學校，以儒家思想為中心，它是私學的重要組成部分。清代地方儒學有名無實，青少年真正讀書受教育的場所，除義學外，一般都在地方或私人所辦的學塾裡。

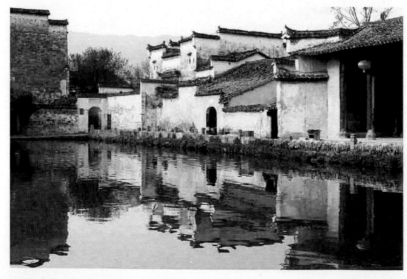

■亭台水樹的村樓

■南湖書院

　此書院始建於明朝末年，位於南湖北畔。初建時是六所私塾，稱為「依湖六院」。清嘉慶年間，汪家人花四年的時間，將六院合併重建為一所規模極大的私塾，取名「以文家塾」，又名「南湖書院」。

　這是一座具有濃厚徽州建築風格的古建築，面積十餘畝，外面與一湖碧水相鄰，裡面有玲瓏的假山，場上有株百年圓柏松。書院由志道堂、文昌閣、啟蒙閣、會文閣、望湖樓、祇園六部分組成。

　假山：園林中以造景為目的，用土、石等材料構築的山稱為假山。中國在園林中造假山始於秦漢。秦漢時的假山從「築土為山」到「構石為山」。由於魏晉南北朝山水詩和山水畫對園林創作的影響，唐宋時園林中建造假山之風大盛，出現了專門堆築假山的能工巧匠。

志道堂是先生講學之場所；文昌閣奉設孔子文位，供學生瞻仰膜拜；啟蒙閣乃啟蒙讀書之處；會文閣供學子閱鑒四書五經；望湖樓為教學閒暇觀景休息之地；衹園則為內苑。

書院前臨一湖碧水，後依連棟樓舍，粉牆黛瓦、碧水藍天、交相輝映。書院大廳巍峨壯觀，門樓保存完好，原有「以文家塾」金色匾額，是清朝翰林院侍講、大書法家梁同書九十三歲時所書。

梁同書：字元穎，號山舟，晚年自署不翁、新吾長，錢塘人。大學士梁詩正之子。梁同書生性重孝，以書法著名。他主張不拘泥於前人的成法，強調在創作中自出胸臆。著有《頻羅庵遺集》、《頻羅庵論書》、《直語補證》、《頻羅庵書畫跋》等。

西側有望湖閣，卷棚式屋頂，樓窗面臨南湖，上掛一匾——湖光山色。

距宏村五公里處，位於深山之中，有一片茫茫竹海，名為木坑，也稱木坑竹海。竹林深處有一片民居，建築風格與一般的徽派民居截然不同。

除了這片竹海，宏村的奇墅湖和紅白古樹也非常有特色。

奇墅湖位於宏村東南，沿宏村東口土路而行，碧水蜿蜒於右，植被顏色紛呈，步行半小時後水面豁然開闊，這便是奇墅湖，現在是水庫的一部分。

紅白古樹在宏村村口，一眼望去，可見到兩棵有五百多年樹齡的古樹。這兩棵大樹，一棵是楓楊樹，村民們叫紅楊樹，一棵是銀杏樹。

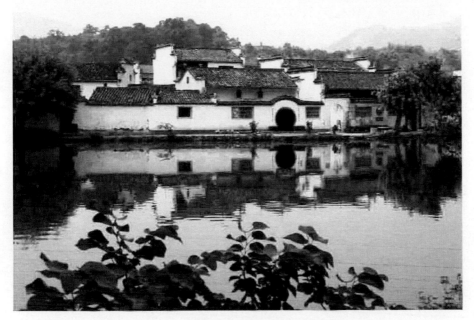

■安徽宏村美景

　　北側的紅楊樹需四五個人才能合抱，樹冠形狀像一把巨傘，把這村口田地籠罩在綠蔭之中。

　　南側的銀杏樹形如利劍，直刺天空，因為銀杏是世界上稀有的樹種，而這棵銀杏樹又有五百多年，所以宏村人把這棵銀杏樹稱為「村口瑰寶」。

　　村前河上有石拱橋三座，橋身空透，橋欄低平，宛若彩虹落地，把宏村裝扮得分外妖嬈。中國科學院建築師俞家怡的一首詩，描繪宏村的秀麗景色：

　　青山綠水本無價，誰引碧渠到百家？

　　洗出粉牆片片清，映紅南湖六月花。

　　另外，在宏村周圍還有聞名遐邇的雉山木雕樓、塔川秋色、萬村明祠「愛敬堂」等景觀，這裡就不一一介紹了。

　　公元一九九九年，中國國家建設部、文物管理局等有關單位組成專家評委會對宏村進行實地考察，全面透過了《宏村保護與發展規劃》。公元二〇〇〇年，宏村被聯合國教科文組織列入了世界文化遺產名錄。

公元二〇〇三年，宏村被評為中國首批十二個歷史文化名村之一。

【閱讀連結】

宏村的紅白古樹是這牛形村的牛角，是宏村的風水樹，也是一種吉祥象徵。

按照宏村過去的風俗，村中老百姓辦喜事，新娘的花轎要繞著紅楊樹轉個大圈，預示新人百年好合，鴻福齊天；高壽老翁辭世辦喪事，要抬著壽棺繞著銀杏樹轉個大圈，寓示子孫滿堂，高福高壽。

安徽派建築典範　徽西遞

西遞村是安徽省南部黟縣的一個村莊。坐落於黃山南麓，距黃山風景區僅四十公里，素有「桃花源裡人家」之稱，始建於北宋皇佑年間，發展於明朝景泰中葉，鼎盛於清朝初期，至今已近九百餘年歷史。

村落平面呈船形，村內至今仍保存著古樸典雅的明清民居近兩百幢。是中國首批 5A 級旅遊景區。

▌帝王後裔為避難隱居建村寨

西遞舊稱西川，三條溪流由東而西穿村而過，因水聞名；又因在村西處是古代的驛站，又稱「鋪遞所」，西遞之名由此而來。

西遞村是一個由胡氏家族幾十代子孫繁衍延綿而形成的古村落，西遞村奠基於北宋皇佑年間，發展於明朝景泰中葉，鼎盛於清初雍正、乾隆時期，距今已有九百多年。

據胡氏宗譜記載，西遞胡氏的始祖是唐昭宗李曄之子，公元九〇四年，唐昭宗迫於梁王朱全忠的威逼，倉皇出逃，皇后何氏在行程中生下一個男嬰。

朱全忠：原名朱溫，歸唐後賜名朱全忠，稱帝後又改名朱晃。公元九〇七年，朱溫廢唐哀帝，自行稱帝，改名晃。建都開封，國號為「大梁」，史稱「後梁」，

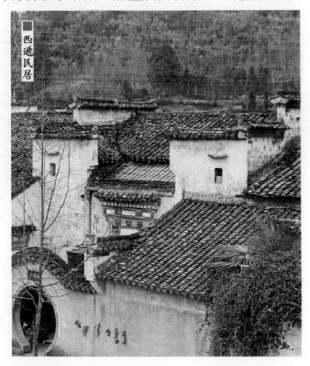

西遞民居

後人稱為梁太祖。封李柷為濟陰王，第二年又殺李柷，自此唐朝結束統治，中國進入五代十國時期。

在隨行的侍從中，有個徽州的婺源人胡三宦，胡三宦就祕密將太子抱回徽州婺源考水撫養，並給太子取名昌翼，改姓胡。胡昌翼就是明經胡氏的始祖。

公元一〇四七年，胡昌翼後代胡士良因公往金陵，途經西遞鋪時，見此地群山環抱、風景秀麗、土質肥沃，遂舉家從婺源考水遷至西遞村。從此在西遞村耕讀並舉，繁衍生息。

公元一四六五年之後，西遞村人口劇增，西遞村胡氏祖先開始「亦儒亦商」躋身徽商行列，西遞村的財富迅速積累，大量的住宅、祠堂、牌坊開始興建。

公元一五七三年至一六二〇年，西遞村重修會源橋和古來橋，並在兩橋之間沿河渠建造一批住宅。

明經胡氏十世祖胡仕亨後代在其舊居基址上建起敬愛堂後，西遞村的中心就漸漸從東邊移至會源、古來兩橋之間。

西遞村的敬愛堂是胡仕亨的享堂，始建於公元一六〇〇年。他的三個兒子，為表示互敬互愛，故將享堂改建成祠堂，故名。

該祠堂是西遞村現存最大的祠堂。前置飛簷翹角門樓，中設祭祀大廳，上下庭間開大

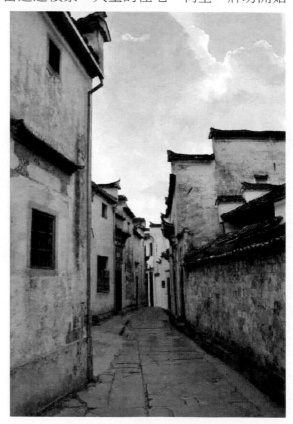

■安徽西遞古建築

型天井，左右分設東西兩廡，配以高昂的大理石柱；後為樓閣建築，樓下作為先人父母的享堂，樓上供奉列祖列宗神位。

後廳有一個斗大的「孝」字，是大理學家朱熹所書。此字從後看，像是一個俊俏後生，跪地作揖。而從前看，則是一個桀驁不馴的猴子嘴臉，字畫一體，字中有畫，畫中有字。寓意為孝敬長輩則為好兒孫，反之就退化為猢猻。告誡後人要尊重祖先、尊重長輩。

公元一六六二年至一八五〇年，胡氏家族在經商、仕途上一帆風順。西遞村在人口、經濟和建設的發展達到鼎盛階段。

據說，胡貫三祖孫五代是西遞徽商的佼佼者，也是「商、儒、官」三位融為一體的典型代表。胡貫三經商數十年，號稱擁有「七條半街」店鋪，「三十六典當」資產，一生最講究商德和修養。

同時，胡貫三不僅經濟實力雄厚，而且與當朝宰相曹振鏞結為親家，地位相當穩固。為迎接親家三朝宰相曹振鏞來西遞村，他還在村口興建走馬樓，村中建迪吉堂等建築，以示其榮，以顯其富。

其中，走馬樓又稱「凌雲閣」，建於公元一七八七年。當年，曹振鏞目睹此景，讚不絕口：「此樓又長又寬，連馬都可以在上面跑呢！」為此，凌雲閣改稱為走馬樓。

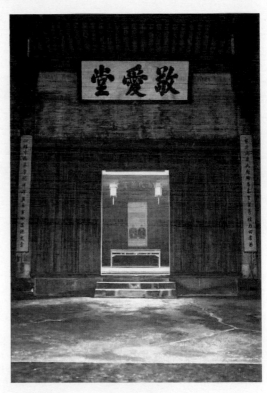

■西遞敬愛堂

　　西遞村現存的走馬樓是依據當年布局重新修復的。走馬樓分上下兩層，粉牆墨瓦，飛簷翹角。現走馬樓內表演黃梅戲、拋綵球、茶道等節目。

　　黃梅戲：舊稱黃梅調或採茶戲，與京劇、越劇、評劇、豫劇並稱中國五大劇種。其唱腔淳樸流暢，以明快抒情見長，有豐富的表現力。黃梅戲的表演質樸細緻，以真實活潑著稱。其發源地，一說為安徽懷寧黃梅山，另一說為湖北黃梅縣一帶的採茶調。一度被稱為「懷腔」、「皖劇」。

　　樓下有單孔石拱橋，名為梧賡古橋。西溪流水潺繞走馬樓，穿橋而過，在這裡可領略到「西遞八景」之一的「梧橋夜月」美景。

　　和走馬樓同時修建的迪吉堂，又稱官廳，是接待達官貴人的廳堂場所。此堂氣度端莊，古樸典雅，建於公元一六六四年，距今三百餘年。

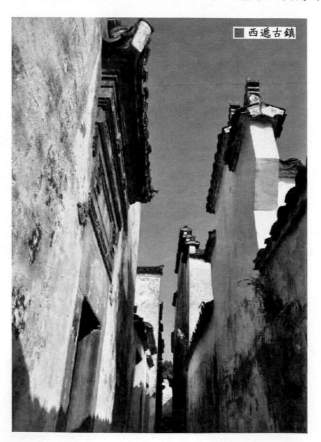

■ 西遞古鎮

再說胡貫三自從與朝中重臣結為親家，生意更加蒸蒸日上，很快就成為江南六大巨富之一，兒子也被委以杭州知府。

【閱讀連結】

西遞村原名西川，為何又叫西遞呢？有兩種說法。

一種是：以前這裡是交通要道，政府在此處設有驛站，用於傳遞公文和供來往官員暫時休息，驛站在古代又稱為「遞鋪」，所以西川又稱為「西遞鋪」。

另一種是：中國大地上的河流都是向東去的，而西遞周圍的河水卻是往西流的，「東水西遞」，所以西川也就被稱為西遞了。

▍保存至今的明清古建築群

西遞是安徽黃山市最具代表性的古民居，素有「桃花源裡人家」之稱。

這個村子的興衰與胡家的命運緊密相連。古村從形成至今，經歷數百年的社會動盪，風雨侵襲，雖半數以上的古民居、祠堂、書院、牌坊已毀，但仍保留下數百幢古民居，整體上保留下明清村落的基本面貌。

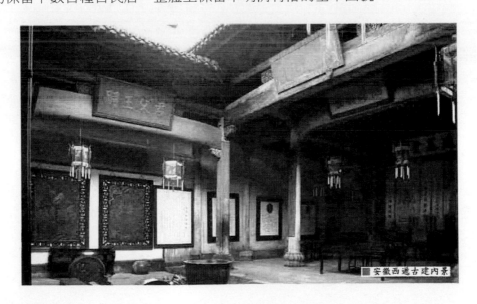
安徽西遞古建內景

　　西遞村中一條主道貫穿東西，與兩側各一條的平行街道一起穿過很多窄巷。村莊是引溪水入村的長條形村落，流水、民居相間，建築群落整體性極佳，給人以緊湊精美的感覺。

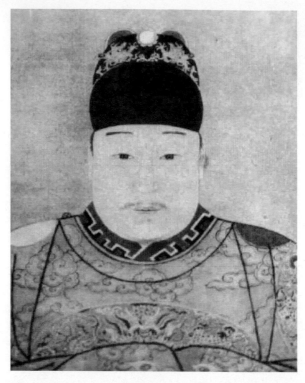

■明神宗朱翊鈞（公元一五六三年至一六二〇年），明朝第十三位皇帝，明穆宗第三子。隆慶二年立為皇太子，隆慶六年，十歲的朱翊鈞即位，次年改元萬曆。在位四十八年，是明朝在位時間最長的皇帝。廟號神宗，葬十三陵之定陵。

　　整個村落空間變化韻味有致，建築色調樸素淡雅。在古樸典雅的明清民居中，大量的磚、木、石雕等藝術佳作點綴其間。

　　村內的古老的建築有胡文光牌坊、追慕堂、曠古齋、瑞玉庭、桃李園、西園與東園、膺福堂、履福堂、篤敬堂、青雲軒、惇仁堂、尚德堂、仰高堂、村繡樓和大夫第等。

西遞村的胡文光牌坊俗稱西遞牌樓。建於公元一五七八年，距今已有四百多年的歷史。這座牌坊是三間四柱五樓單體仿木石雕牌坊，通體採用當地大理石雕築而成。

四柱五樓：中國古牌坊的一種形式。四柱指有三間的四根立柱，五樓指屋頂包括主樓一個，邊樓兩個，夾樓兩個，形成一個層進面。一般說來，古牌坊頂上的樓數，有一樓、三樓、五樓、七樓、九樓等形式。中國的古牌樓中，規模最大的是「五間六柱十一樓」。

整個牌坊上下用典型的徽派浮雕、透雕、圓雕等工藝裝飾，每一處圖案都蘊涵深刻寓意。胡文光牌坊造型莊重、典雅，石刻技藝出眾，堪稱明代徽派石坊的代表作。

這座牌樓是明神宗恩準，為其四品大員胡文光建造的。橫梁西向刻字「膠州刺史」，東向刻字「荊藩首相」。胡文光進士及第，入仕後官位累升至山東膠州刺史，他為官勤勉，政績卓著。後得到明神宗叔父長沙王的賞識，將其調任王府長史，總管一應事務。王府長史也稱王府首相。

據載，歷史上西遞村曾有十三座牌樓，其中十二座在消失了牌樓的主人中，地位、權勢比胡文光高的不止一位。但胡文光的身價最高，牌樓的規格最高，留存於世的時間也最長。

追慕堂位於西遞村大路街上方，建於清朝乾隆甲寅年，用以追思慕念胡氏先祖，使後人勿忘當年的李胡淵源。

追慕堂屋頂為飛檐翹角，八字形大門樓，檐下三元門外設有木欄，八字牆用整塊打磨光滑的黟縣大理石製成，風格獨特，極為精美壯觀。

西遞村的曠古齋建於清康熙年間，是一幢清朝典型的徽派庭院式宅院。

齋內的磚、木、石三雕都基本保持原樣，正廳堂前擺放西遞古村落全景大沙盤，再現古村落的整個布局和山形地貌。

瑞玉庭位於西遞村橫路街口，建於清朝咸豐年間，是一座具有代表性的徽商住宅。

從上而下整體看來似「商」字形狀，當人從下穿過時就與其組成完整的商字，寓含人人皆經商之意，這是徽派民居廳堂裡的一個獨例。

西遞的桃李園位於村內橫路街中部，建於清朝咸豐年間，由正屋和庭院組成，是胡貫三的第三個兒子胡元熙的舊宅，也是西遞唯一住宅與書館相結合的建築。

後進廳堂兩側有雕花木板，上面依次鑲有書法漆雕《醉翁亭記》全文。這些雕花木板出自康熙年間古黟縣書法家黃元治之手，十分珍貴。

漆雕：是中國傳統工藝品，也叫剔紅，始於唐代，工藝流程極其複雜。制漆、制胎、打磨、做裡退光等，過程繁複，用時很長。大型漆雕極其昂貴，在古代一直是皇室貴冑的陳設品。它與景泰藍、牙雕、玉雕並稱北京四大特種工藝品。

書法：文中特指中國書法。中國書法是一門古老的漢字的書寫藝術，是一種獨特的視覺藝術。從甲骨文開始，便形成有書法，所以書法也代表中國文化博大精深和民族文化的永恆魅力。

西遞的西園在村內中橫路街上，建於清朝雍正年間，距今有兩百六十多年歷史，是清朝道光年間四品官胡文照的私宅。

庭院分前、中、後三進，以低牆相隔，院內有花草樹木、魚池假山、匾額漏窗，用的是典型的徽派造園手法。東園與西園相對應，是一組多單元的古老住宅，風格古樸，不飾華麗。

膺福堂是西遞官職最高的清二品官員胡尚�的私邸。建於清朝康熙年間，為三進三樓結構。

膺福堂是典型的徽派四合院，屋內的隔扇門皆雕成蓮花狀，精製典雅，天井四周的雀替木雕呈倒爬獅，盡顯官商府第的氣派。

倒爬獅：是中國古建築的特色構件，相當於雀替中的一種。倒爬於房屋建築的大梁柱之前，用於固定建築物。「倒爬獅」是木質結構，形狀如倒爬

的獅子，屬於徽派建築物的特有裝飾。進入現代，隨著徽文化熱的興起，「倒爬獅」的價值也在不斷地飆升。

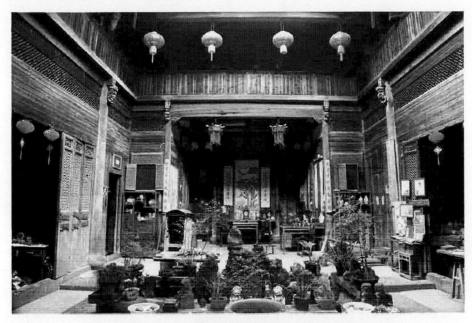

■西遞村履福堂

履福堂，建於公元一六八四年，距今三百多年，是胡貫三孫子，清代收藏家胡積堂的故居，是西遞村中一座典型的書香宅第。

此堂是一座三間三樓結構的大房子，屋內廳堂擺設典雅，充滿書香氣息。前廳堂前掛有「履福堂」匾額，兩側有木刻楹聯，反映出主人的倫理觀念：

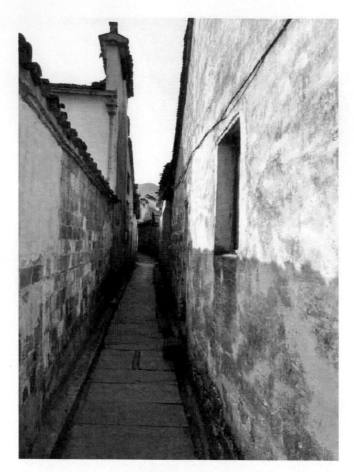

■西遞古鎮

　　世事讓三分天寬地闊，心田存一點子種孫耕；幾百年人家無非積善，第一等好事只是讀書。

　　書香：古人為防止蠹蟲咬食書籍，便在書中放置一種藝香草，這種草有一種清香之氣，夾有這種草的書籍打開之後清香襲人，故稱之為「書香」。書香亦可指書中的文字內容，而不僅是圖書紙張、油墨及裝幀中的有形成分；亦指有讀書先輩的人家，書香人家、世代書香；讀書風氣、讀書習尚等。

　　此外，前堂還掛有數幅字畫、楹聯，其中有一副內涵豐富，很有哲理的楹聯：

讀書好，營商好，效好便好；創業難、守業難，知難不難。

廳堂前的長條案桌上東側放一隻大花瓶，西側放一面鏡子，取諧音「東平西靜」之意；中間放自鳴鐘，當自鳴鐘響起，取「終生平靜」的諧音，體現主人對生活的期望。

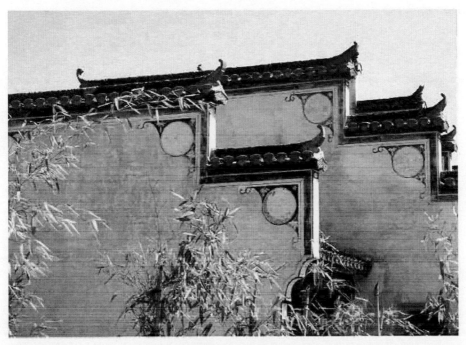

■西遞古村馬頭牆

鐘兩側各有瓷製「帽筒」一隻。古時的男人戴西瓜皮帽子，一當坐下來就順手把帽子往帽筒上一放，故稱帽筒。

堂前兩邊還掛有奇特的撕畫、燒畫，是用筆繪出，卻像用火燒烙再用手撕併合而成。

進入後堂，有一用於搧風的板扇懸於半空，一邊刻「清風徐來」四個大字，一邊刻「凌雲」兩大字，一扯動繩子，板扇即輕輕來回擺動。

天井兩旁各有十二扇木門，雕刻花草、飛禽、走獸。每扇門中段各雕一則孝義故事，正反兩面合起來，是一幅完整的《二十四孝圖》，這也是西遞

燦爛的古文化遺產。整座宅居古風盎然，書香撲鼻，具有中國古代典型的書香門第風貌。

在履福堂的旁邊，還有一處篤敬堂，建於公元一七〇三年，距今已有三百餘年。這也是胡積堂曾經居住過的地方。

篤敬堂為四合院二樓結構。正屋前，有一個小庭院。庭院左邊，又有一間書房。中間正屋廳堂上，最醒目的便是一組祖傳畫像，正中為胡積堂，被朝廷封為正三品。畫像左邊年輕者，為胡積堂的元配夫人。右邊年長者，為繼配。她們頸掛朝珠，享受丈夫的三品待遇。

朝珠是清朝禮服的一種佩掛物，掛在頸項垂於胸前。朝珠共一百零八顆，每二十七顆間穿入一粒大珠，大珠共四顆，稱分珠。據說，這朝珠象徵四季，而朝珠的質料也不盡相同。由於清朝皇帝篤信佛教，凡皇帝、后妃、文官五品及武官四品以上，另外，侍衛和京官等，均可佩掛朝珠，並且可作為皇帝所賞賜的物品。

青雲軒建於清朝同治年間，是西遞村整體民居的一個書廳，又叫便廳，至今已有一百四十多年的歷史。

雖然青雲軒也是一座徽派民宅，但它是仿照北方四合院的形制，在西遞古民居中別具一格。據說，該宅的主人祖上曾經在京城經營錢莊生意，因為喜歡北方的四合院，所以就在家鄉投資興建這座特殊的小院。該院建於清同治年間，建築是二樓結構，兩側平房，環繞一小庭院，便廳居中，院門臨巷設有門亭。

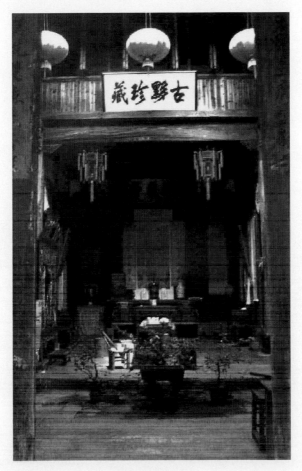

■西遞古村落

　　從石板台階拾級而上，進入小院首先映入眼簾的是一株茂盛的牡丹花。這株牡丹是主人從洛陽帶回的秧苗，與小院同齡。

　　與牡丹相對的是一扇月亮圓門，門框由六塊「黟縣青」石塊組成，這種月亮門在西遞民居中比較罕見。每年牡丹花盛開的季節，怒放的鮮花與滿月形的圓月構成「花好月圓」的美好意境。

　　最為奇特的是月亮門門口擺放的青雲軒的鎮宅之寶，一塊海蚌化石，也是主人在外地做生意的時候帶回來的，現成為青雲軒的又一標誌性物品。

　　進入院中，右側是主人吃飯起居的地方，左側是一條迴廊，下雨時在院內可以不走濕路。

　　穿過月亮門進入正廳，正廳與其他徽派民居擺設並無大的差異，但青雲軒最有特色之處就在正廳裡。廳堂正中地面上有一個小圓洞，上面放著石蓋，冬天掀開，暖氣上升；夏天掀開，涼風送爽，如同一個天然空調，令人稱奇。

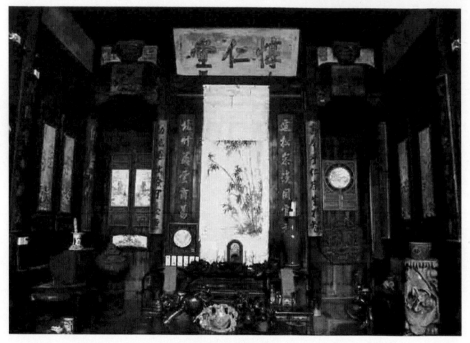

■西遞村的惇仁堂

　　另外，由於這家主人祖上是經營錢莊的，錢莊當然和銅錢打交道，因此在青雲軒圓的月亮門和方的地窖上，均為外圓內方的銅錢形狀，這又是徽文化的一大特色。

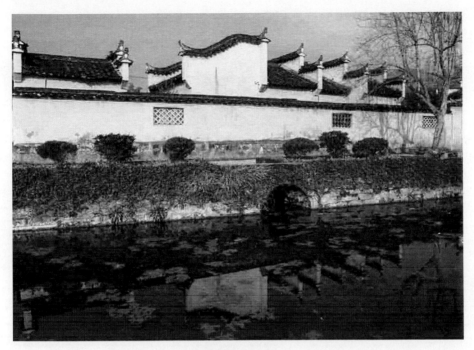

■西遞村民居

　　惇仁堂位於西遞村大夫第後弄的前邊溪畔，建於清朝康熙年間，原為村中徽商，有江南六富之一美譽的胡貫三晚年的居所。

　　江南：在歷史上江南是一個文教發達、美麗富庶的地區，它反映古代人民對美好生活的嚮往，是人們心目中的世外桃源。從古至今「江南」一直是個不斷變化、富有伸縮性的地域概念。江南，意為長江之南面。在古代，江南往往代表繁榮發達的文化教育和美麗富庶的水鄉景象，區域大致為長江中下游南岸地區。

　　此建築古樸典雅，房屋是五間二樓結構。惇仁堂還是大家閨秀黃杏仙的故居，她於公元一九〇六年，在西遞創辦黟縣第一所「崇德女子學堂」。

　　黃杏仙：女，安徽黟縣黃村人。她出身大家閨秀，幼年時，隨父遷居江西景德鎮，對算盤、書字、花鳥畫以及刺繡、毛織、草編等工藝，能細心揣摩，

熟練精通。二十歲，出嫁西遞村胡大衍為妻。於公元一九○六年在西遞村開辦黟縣第一所女校「崇德女校」。後改稱西遞女子小學校。

　　尚德堂位於西遞村前邊溪上游，始建於明朝萬曆年間，距今約有四百多年的歷史，是西遞古村落現存最古老的明代民居建築。

　　西遞村的仰高堂位於尚德堂的上側。建於明代萬曆年間，屋宇為三層，在內部格局上，把廳堂移至二樓，這種「樓上廳」的現象，是明代民居建築的一大特色。有學者寫詩稱讚道：

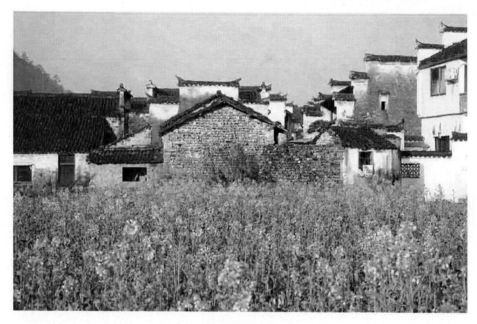

■西遞風光

　　鍾情西遞訪遺蹤，仰慕先賢興趣濃。

　　代有兒孫勤建業，名垂青史大家風。

　　繡樓位於西遞村大路街與橫路街交匯處的大夫第邊，傳說胡家小姐曾在此樓上拋繡球擇婿，因而又被稱為小姐繡樓。繡樓設計巧妙，布局合理，建造精巧，十分玲瓏典雅。

除了以上這些建築，在西遞村中，還有一處宅院叫大夫第，建於公元一六九一年，為胡文照祖居，後因官封四品，因而在大門上首嵌砌磚雕「大夫第」三字。正廳堂額為「大雅堂」，天井四周的裙板格扇均為木雕冰梅圖案，取「十年寒窗」之意。樓上裝飾有繞天井一周的「美人靠」雕欄，梁上雀替為象徵權貴的倒爬獅。

裙板格扇：這裡的「裙板」又稱踢腳板，是地面和牆面相交處的重要構造節點。「格扇」則是指帶空欄格子的門扇或窗扇，是中國傳統建築中的裝飾構建之一，從民居到皇家宮殿都可以看到，是中國建築中不可或缺的東西。

樓額懸有「桃花源裡人家」六個大字。「大夫第」門額下還有「做退一步想」的題字，語意雙關，耐人尋味。

另外，西遞古民居內大都設有「天井」，這是徽派建築的一大特色。天井的設置，一般三間屋在廳前，四合屋在廳中，造成採光、通氣諸功用。

四水歸堂江南民居普遍的平面布局方式和北方的四合院大致相同，只是一般布置緊湊，院落占地面積較小，以適應當地人口密度較高，要求少占農田的特點。由四合房圍成的小院子通稱天井，僅作採光和排水用。因為屋頂內側坡的雨水從四面流入天井，所以這種住宅布局俗稱「四水歸堂」。

因過去徽商巨賈為了藏富防盜之需，其住宅大都建有高大封閉的屋牆，很少向外開窗。設置天井，可以把大自然融入屋中，使「天人合一」，足不出戶，也可見天日。還有一種說法，就是商人以積聚為本，總怕財源外流，造就天井，可「四水歸堂」。即四方之財如房頂上的雨水，彙集於天井內，不至於外流他家，俗稱「肥水不外流」。

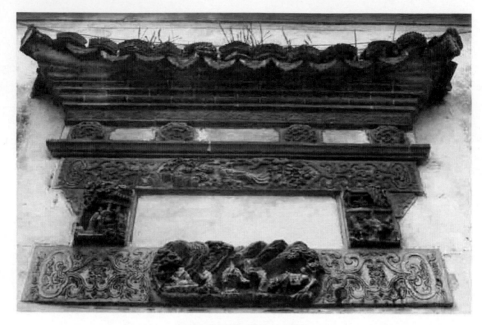

■繡樓外檐精美的雕刻

　　此外，西遞的街巷同樣很美，一般來說要比宏村的街巷寬些，可能是因為西遞村當官的人官位高、讀書的人名氣大、經商的人錢更多的原因吧，所以房屋街巷都建得更氣派些。

　　要說歷史呢，胡氏遷居西遞要早於汪氏遷居宏村近百年，胡氏祖先又是皇家後裔，所以，處處高人一等也是理所當然的。

　　歷史悠久、古樸典雅、風光秀麗的西遞村，公元一九六八年被定為安徽省重點文物保護單位。村內保存完整的一百二十多幢古建築被譽為「中國傳統文化縮影」、「中國明清民居博物館」、「世界上最美的村莊」。

　　公元二〇一一年，西遞村景區被中國國家旅遊局正式授予「國家 5A 級旅遊景區」稱號。

【閱讀連結】

　　在西遞村中大夫第的觀景樓匾額上，知府大人胡文照為什麼會在自己的匾額上留下「做退一步想」的題字呢？

　　原來，在他剛做知府的時候，曾經大刀闊斧整頓吏治腐敗，得罪許多官員。這些官員勾結起來誣陷他，欲置他於死地，把他整得幾乎丟了官。

　　這時，幸虧有一位紹興師爺從中點撥，勸他做退一步想，先保住官職，再循序漸進。雖然胡文照按照這位師爺的勸告，在整治開封的貪官汙吏方面取得一些成績，但也因此遭到昏庸貪官的排擠和打擊。從此在官場上，官職再也沒有得到升遷的機會。

　　胡文照在開封知府位上，一任十多年未見提拔重用。遂使他產生對官宦生活的厭倦，由此，他產生及早隱退故里的念頭，便在自己觀景樓匾額上留下「做退一步想」的題字。

北方農民宮殿　山西丁村

丁村，位於山西省臨汾市襄汾縣城汾河河畔，北起史村，南至柴莊。這裡地勢東高西低，氣候溫和，水土豐茂，自古就是人類活動的地區之一。中國著名的重點文物保護單位，舊石器時代的「丁村人」及其文化遺址就分布在它的周圍。

以丁村為中心的丁村遺址，於公元一九六一年被中國列為第一批全國重點文物保護單位，丁村民宅於公元一九八八年被中國列為第三批全國重點文物保護單位。

▊丁氏祖先從河南遷入古村

在山西省臨汾市襄汾縣有個村莊，名叫丁村。村子不大，卻非常有名，這是為什麼呢？原來，這座村莊的歷史非常悠久，最早的丁村文化遺址竟然在遠古的舊石器時代。

舊石器時代：在古地理學上是指人類開始以石器為主要勞動工具的文明發展階段，是石器時代的早期階段。地質時代屬於上新世晚期更新世。其時期劃分一般採用三分法，即舊石器時代早期、中期和晚期，大體上分別對應於人類體質進化的能人和直立人階段、早期智人階段、晚期智人階段。

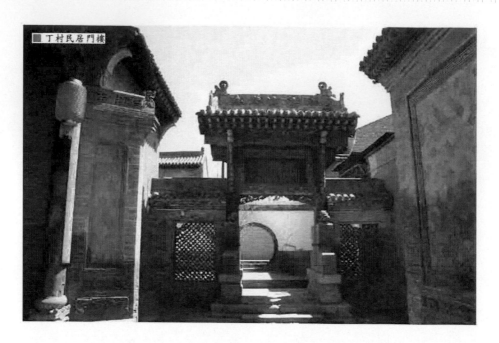

■ 丁村民居門樓

公元一九五三年，中國考古學家發現這個村落的遠古文化。公元一九五四年，專家學者們發現化石地點十四處，石器地點十一處，同時發現人類化石，門齒兩顆、臼齒一顆。公元一九樓六年又發現嬰兒頂骨一件。

這些古老的文物證明這座古村莊從舊石器時代起便有人居住，可是丁村到底始建於哪一年呢？現在並沒有確切的文字資料記載。而丁村丁氏的家族淵源可以追溯至始遷祖丁復，在保存至今的丁氏《家譜》紀錄公元一七五四年：

太邑汾東，有莊曰丁村，余家是居是莊，由來舊矣。始於何祖，方自何朝，余固不得而知也。每閱祖遺家譜，自始祖復遞傳至今，已十有一世矣。

這段《家譜》告訴我們，在公元一七五四年時，已經是丁氏家族的第十一代了，如此說來，丁氏祖先丁復應該是從明代初年遷入此地的，可是他們到底是從哪裡遷入的呢？《家譜》記載：

丁姓各省俱有，唯豫章稱繁族，亦屬耳聞，余並未親到。獨中州襄邑城內以及鄉莊約有十餘家，與余久有宗誼之親，至今稱好，其餘雖有，並未識面。

襄邑：東漢時期的地名，為縣級行政區，原址位於現在河南省睢縣，屬於兗州陳留國轄內，是當時紡織中心，在開封東南，惠濟河從境內透過，城中有湖，湖中有城。夏商時屬豫州，周屬宋。春秋五霸之一的宋襄公在此建立霸業，死後葬於此地。

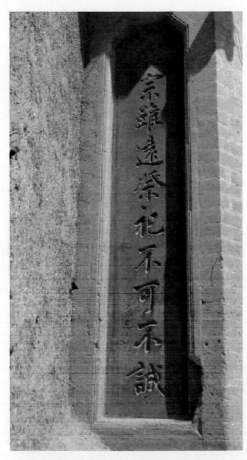

■丁村內石刻

另外，在公元一七八九年民居的主人丁克長過壽時，襄邑族人所贈的壽瓶上刻有壽文，其中有「派出濟陽，世居山右」的記載。濟陽是河南的開封、蘭考縣一帶。

　　由此可見，丁村的丁氏宗族與河南襄邑的丁氏應當同屬一宗，均遷於河南開封和蘭考縣一帶。於是，從這裡我們可以知道，丁氏始祖是從河南一帶遷入山西的。

　　當丁氏始祖在山西得以安身立命之後，出於傳統的聚族而居的習慣，又有同宗的丁氏族人相繼遷到該處，並且各自繁衍下來，形成丁村。

　　丁氏宗族自丁復起至明代萬曆年間，已經有相當的規模。就丁氏譜系來看，當時族屬龐大，人口繁盛，另建一批房屋，並重修或建造一部分廟宇。丁村的村落結構也初步形成。

　　後來，有部分丁氏後人把自己生產的糧食、布匹送到甘肅寧夏。把甘肅寧夏的中草藥，比如冬蟲夏草、大黃、枸杞等，販回來，送往廣東。又把廣東的稀罕物品，諸如洋貨什麼的，販回來。這樣，就形成一支晉南商幫中實力最強的「太平幫」。

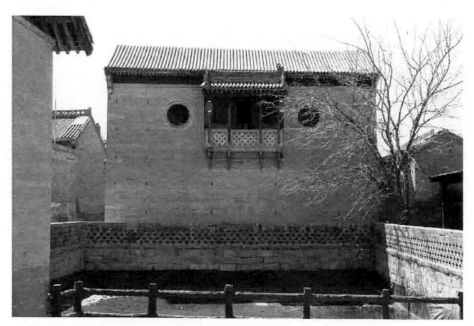

■丁村的閣樓民居

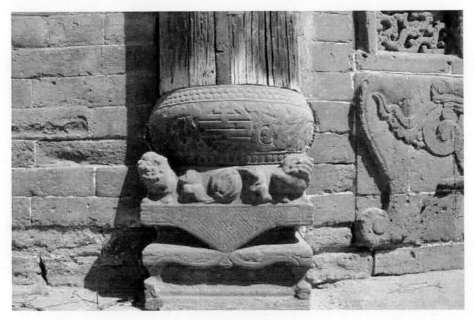

■丁村民居石柱

　　這些靠經商發財的丁家人在外地賺錢以後，就回家不斷地買地，然後蓋房娶妻生子。到了清代，丁氏宗族分為六支，即北院、中院、南院、窯頂上、西頭和門樓裡。

　　清代丁氏宗族經濟模式發生轉變，由純農業生產走上農官商相結合的道路。部分支系有較雄厚的經濟實力，同時由於人口增加，這段時期又形成一個建造房屋的高潮，丁氏的村落結構定型。

　　宗族：人類學術語，一種社會單位。指擁有共同祖先的人群集合，通常在同一聚居地，形成大的聚落，屬於現代意義上模糊的族群概念。類似用語還有「家族」，小範圍內有時「宗族」和「家族」互相混淆使用。一個宗族通常表現為一個姓氏，並構成的居住聚落；一個宗族可以包括很多家族。

　　丁氏族人買地蓋房，歷史上主要分三個時期，也就是現在分的三個家族支系的大興土木過程：明代萬曆年間興建的北院；清雍乾時興建的中院；清晚期咸豐道光年間興建的南院。另外，還有散亂的許多院落，共四十餘座。

現存的丁村最具觀賞價值的是村內古老的民居，這裡保留自明代萬曆年間至清代末年的大量房屋家宅。這些家宅是可以和晉中的喬家大院、渠家大院、曹家大院競相媲美的大院，又不是單一的大院。一座一座既分散坐落，又有序分布的四合院，形成一個村落。

如果說去喬家、渠家、曹家等地方是看大院家宅，那麼到丁村則是看大院村落了。這樣的大院村落，不止在北方，即使在南方、在全中國也是罕見的。

丁村民宅，不同於官宦和豪商巨宅，更不同於皇家建築和宗教廟宇，說到底它是老百姓的宅院。但是，就丁村民宅的建築理念、分布格局、磚雕木刻，以及它所包含的古樸的傳統文化、民俗風情內容而言，它又堪稱是一座古代民間建築博物館，一座農民的宮殿。

【閱讀連結】

據說，丁村在形成之初，是一個家族或丁氏的數個家族組成。村落形態也比較簡單，丁氏宗族每一支系家庭都不斷進行由核心家庭、主幹家庭的裂變，一對夫妻組成的核心家庭積累到一定的資財，就會在他們居住的房屋旁再立新宅。

丁氏宗譜中有一典型例子「余支於村內獨占盡東一邊，有地二十餘畝，俱系余支房屋場基、牛園、並無他人基業。臨街西面公建大門、二門、門樓各一座，至今人稱余支為大門裡。余支就有老院四所，書院一處，前後左右相連，俱係卿祖置。」

「翰卿祖生高祖輩史弟四人，昔居時各授全院一所，卿祖與老祖妣兩人獨居書院，以終餘年。長房伯祖誠分東北院一所，本村地數十畝。後誠祖於伊居舊院東邊相連建新院……」

這樣幾代下去，就形成以「祖屋」為核心的丁村村落。

▌由四大群組構成的古建築

　　丁村位於襄汾縣城南處，是一個聚落結構隨著歷史的變遷，已發展成為比較完善的宗族鄉村。村內遺存有明、清時代的民居院落四十多座，建築類型包括民居、宗祠、廳堂、戲台、廟宇、寨門、城牆、商舖、糧倉等。

　　幾乎包括宗族制度下純農業血緣村落的所有基本建築類型。是中國北方地區現存規模較大、保存較為完整的明清民居建築群。

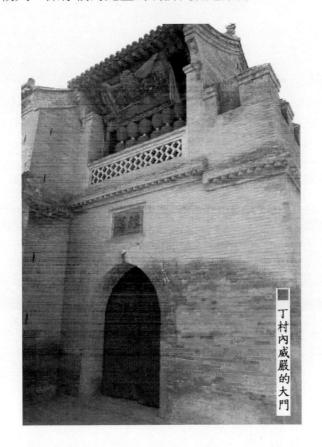

丁村內威嚴的大門

　　丁村民宅建築群呈東北西南向分布，分北院、中院、南院、西院四大組。由於宗族的繁衍發展，反映在院落群坐落上的時代差異特別明顯。這四大群組以村中心明代建築觀音堂為領首，以丁字小街為經緯，分布於北南西三方。

■丁村古建築雕刻

　　村落集中在明崇禎年間所築的一道「四角俱正，唯缺東南」的土寨牆內，當地人稱這個土寨牆為「城牆」。在這道土寨牆的南北方向分別建築兩個樓閣式「城門」，北門匾是「向都山」，南門匾是「宅明都」，東門因與鄰村有地畝之爭，只建了門洞就被封起來，而西門根本就沒有建。

　　從空中俯瞰，丁村人說丁村的形狀是「金龜戲水」。原來，在丁村寨外的四角分別有魁星閣、財神閣、文昌閣、玉皇廟四座殿閣是為龜足，東有狼虎廟，西有彌陀院為龜的首尾，再西有汾河。若以村寨為龜身，就正像一隻大龜爬在沙灘上。

　　魁星：中國神話中所說的主宰文章興衰的神，即文昌帝君。舊時很多地方都有魁星樓、魁星閣等建築物。由於魁星掌主文運，深受讀書人的崇拜。因「魁」又有「鬼」搶「斗」之意，故魁星又被形象化成一副張牙舞爪的形象。同時還是中國古代星宿名稱。

　　財神：中國民間普遍供奉的一種主管財富的神明。財神是道教俗神，民間流傳多種不同版本的說法，月財神趙公明被奉為正財神；李詭祖、比干、

范蠡、瀏海被奉為文財神；鍾馗和關公被奉為賜福鎮宅的武財神。日春神青帝和月財神趙公明合稱為「春福」，日月二神過年時常被貼在門上。

龜，在中國古代的傳說中是四種神獸龍、鳳、龜、麟之一。丁氏族人之所以把村莊的形狀建成龜形，是祈願村寨安全久遠、富貴平安。

在丁村，村子裡不留十字路口，全是丁字路口，而且逢丁字路口的頂頭，就建一座廟或者戲台，這樣可以防風。

丁村內現存的四座小廟，三義廟、三慈殿、菩薩廟、千手千眼觀音廟，都處在主要的丁字路口。

丁村村中心的觀音堂，始建於公元一六○五年，現存建築為公元一七六九年重修建築，裡面供的是南海觀音，也叫渡海觀音。

觀音堂前，過去東、西、北三條路口，都各建石牌坊一座，東邊牌坊上寫著「慈航普度」，西邊寫著「汾水帶縈」，北邊寫著「古今晉杰」。

觀音堂內，正中懸「觀音堂」匾額，兩側各懸「德水常清」、「宛然南海」金匾，石柱楹聯：

殿座池塘漫雲寶筏消邇少；堂臨衝要俱是金繩引路多。

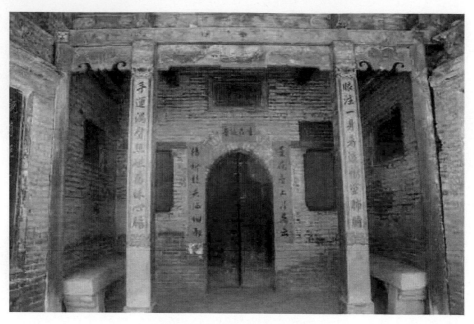

■丁村內古老的民居建築

這些匾額和盈聯都是中院捐職州同丁溪蓮父親的手筆。

村西頭的三義廟，是丁村古建築的鼻祖，是公元一三四二年修建的，距今六百多年。廟內供奉劉關張桃園結義的三兄弟。

在過去，人們出門在外，靠的就是老鄉、朋友，所以常常有人結拜金蘭之好。有意思的是，丁村這個三義廟，根據歷代重修碑記，早期主持修廟的人中姓丁的並不多，到後來就越來越多了，這也驗證丁姓族人的發展。

三慈殿，處在村西南角小巷丁字路口，是清代早期建築，供奉的是觀音、文殊、普賢三位心慈面善的菩薩。現存公元一七九八年重修碑記，碑文是村裡當時的舉人老爺丁溪賢寫的。

舉人：本意是被舉薦之人。漢代沒有考試制度，朝廷命令各地官員舉薦賢才，因此以「舉人」稱被舉薦的人。隋朝、唐朝、宋朝三代，被地方推舉而赴京都應科舉考試的人也成為「舉人」。至明、清時，則稱鄉試中試的人為舉人，亦稱為大會狀、大春元。

丁村的村南頭小廟，也稱千手觀音堂，始建於明代，現存清代順治、康熙、道光年間重修碑記。

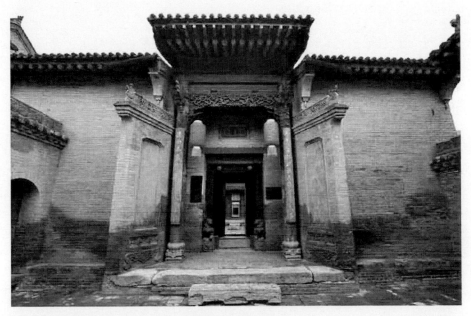

■丁村內古民居

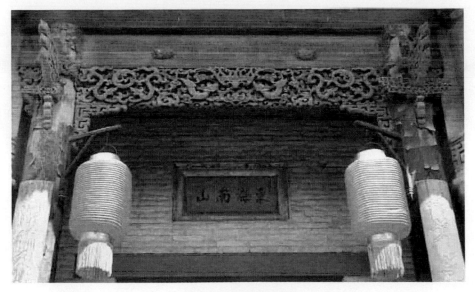

■丁村內的古門樓

從丁村的四個小廟可以看出，丁村明清祖先的生活理念和追求，不外乎祈福祈壽保平安。三義堂，最初是因為丁村商人參加太平幫行走江湖，結交結拜朋友，共闖天下的祈福場所。

丁村過去有很多人都外出經商、做工，有的人家不太富足，家裡的幾畝薄田就留給婦道人家和年幼孩子。這種現象，也許就是修建三慈殿的原因。至於說南海觀音和千手觀音，當然是村民為了祈求佛祖保佑，祈求平安幸福。

南海觀音：據《悲華經》記載，觀世音在無量劫前是轉輪聖王無淨念的太子，名不拘。他立下宏願，生大悲心，斷絕眾生諸苦及煩惱，使眾生常住安樂。為此寶藏如來給他起名叫觀世音。南山與觀音，因緣殊勝。據說，觀音菩薩有十二心願，其第二願就是「願長居南海」，故稱南海觀世音。

在村中心觀音堂後面，有一座觀景樓，是清道光年間修建的。這座樓的屋頂是圓的，像一張蓆子卷在屋頂，這叫卷棚頂。這種卷棚頂的建築，一般用在廟宇、園林、甚至皇家建築裡，在民居中不多見。

以這座建築「觀景樓」為屏障，以正面三座牌坊為前界，形成一個前有三枋相拱，後有高樓為屏的丁字形小廣場，是丁氏族人的聚會場所。每年春節元宵，張燈結綵，架設鰲山，鑼鼓喧天，燈火輝煌。

高高樹立門燈架上的「天下太平」，在燈光照耀下閃閃發光，人們扶老攜幼，前呼後擁，一派賞心樂事，表現太平盛世人們的歡娛心情。當年之盛，可見一斑。

丁村的建築共分為北院、中院、南院、西北院四大組，其中北院以明代建築為主；中院以清代雍正、乾隆年間的建築為主；南院以道光、咸豐年間的建築居多；西北院則是乾隆、嘉慶時所築。

北院以明代建築為主，均建於萬曆年間，最早建房題記為公元一五九三年。基本上是八品壽官丁翰卿一支的產業，後在乾隆年間又有大批續建，但仍是丁翰卿之子孫所為。

其中，建於公元一五九三年，位於丁村東北隅，是一組四合院。大門一間設在東南角，正屋三間，東西廂房及倒座各為兩間。按傳統習慣根據木構

架分間，應是三間，可能由於木構架開間過小，不利於布置室內火炕，所以分作兩間使用。

火炕：或稱大炕，是北方居室中常見的一種取暖設備。古時滿族人也把它引入皇宮內。盛京皇宮內多設火炕，而且一室內設幾鋪，這樣既解決坐臥起居問題，又可以透過如此多的炕面散發熱量，保持室內較高的溫度。東北人住火炕的歷史，至少有有千年以上。

■丁村內民居內景

■私塾內的泥人

　　正屋、兩廂和倒座之間並無廊子聯結。形制符合明代庶民屋舍的規定，只是正屋梁上有單色勾繪的密錦紋團科紋飾，似稍有逾制之嫌。

　　另一座建於公元一六一二年，位於前座宅的東側。由兩進院落組成，現僅存大門及裡進院，兩院之間的垂花門也已毀去。從現存建築看，平面布置後者比前者多建外面一進，其餘基本相同。

　　垂花門是中國古代建築院落內部的門，因其檐柱不落地，垂吊在屋簷下，稱為垂柱，其下有一垂珠，通常彩繪為花瓣的形式，故被稱為垂花門。它是四合院中一道很講究的門，是內宅與外宅的分界線和唯一通道。

　　由於山西屬大陸性氣候，冬季寒冷，故兩宅內院南北狹長，以取陽光。牆體較厚，可以保溫禦寒。由於當地雨量稀少，所以修建的房屋僅用仰瓦鋪設，省去蓋瓦。據風水學說，正房在北，大門在東南的布局屬於「坎宅巽門」的吉宅。

坎宅巽門是以八卦之一的「巽」為座向的房屋方位。也就是坐北朝南的房子。不過，大門的坐向是按大門所向的方位而定。如我們站在屋內，面向大門，則面向的方位便是「向」，而與「向」相反的方位便是「坐」。如做坎宅，必須開巽門，所以要以「坎宅巽門」為最佳。

中院以清代雍正、乾隆年間所建居多，是北院丁翰卿之同宗兄弟丁松清之子孫，丁銜武、丁坤等人所建。後有道光年間建者，亦是丁坤之重孫丁庭柱等人所為。

南院的情況較為複雜，既有丁玉恩建於明萬曆四十八年，也就是公元一六二〇年的，也有其重孫丁建文、丁建武等建於乾隆二十年，也就是公元一七五五年，更多的則是由丁建文之孫丁殿清等建於道光咸豐年的，但均系一脈相承，與北院中院沒有明顯關係。乾隆時的丁世德在為丁比彭所纂《家譜》序中曾說：

丁氏一莊，宗分脈異安知其始非一本所衍也？但無譜可稽……

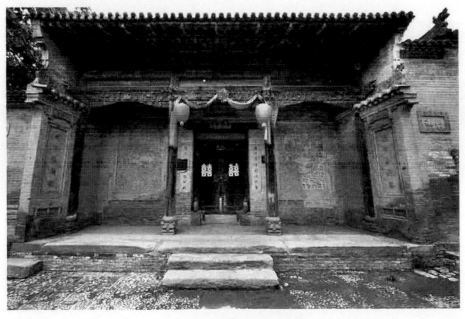

■丁村內古老的民居建築

西北院較為分散，留存民宅較少，以乾隆、嘉慶年間者為主，其譜系至今尚無更多資料可供研究。

在現存的四十座院落中，據其建築本身自留的建房題記可知，建於明萬曆的六座，清雍正的三座，乾隆的十一座，嘉慶的兩座，道光的兩座，咸豐的三座，宣統的一座。另有二十世紀初的兩座，未發現紀年但建築風格類清的十座。

另一方面，丁村的民宅，延續幾百年，不同時期還有不同的格局和風格。

格局基本上是這樣的：明代的建築都是單個的四合院，清代早期出現前後兩進的四合院，到晚期還出現院落合圍的城堡式建築。

這些院落的格局，很講究實用性，基本都是以北為上，上房基本不住人，中廳一般用來待客，北廳用以祭祀祖宗，樓上當作庫房，東西廂房住人，而且對稱排列。

大門開在東南或南，因為從八卦上講，坎宅開巽門比較好。但如果受地理位置侷限，院門的方位也就不一定，但還是要做些處理的。

比如說院門不得不開在西南的院子，就會以東為

■丁村古牆石刻

上，把東房建成上房；有的甚至把南房往裡收，留出一個通道，從西南轉到東南，然後再進院子。

這也就說明，風水觀念在丁氏族人的腦子裡，還是占一定地位的。

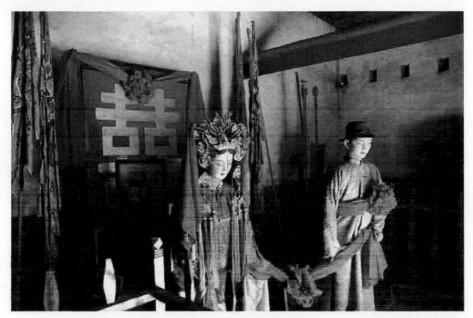

■丁村居民婚俗

不過，清代早期這組院子，並不是統一設計、統一修建，基本是品字形相繼興建的。有的院子從興建開始，時斷時續，歷經十多年甚至二十多年。主要是因為財力不濟，耕讀之家，錢勢不大。

所謂的品字形就是說，中心的院子主人為最長者，等到兒孫滿堂，住不下了，就往兩邊發展，然後依次。它們以前互不連接，但每個院子的四角基本都留有小門兒，有的門上還有磚雕的門匾，比如「引曲」、「通幽」等。其實就像現在的安全門，在出現危險的時候，可以迅速自由地出走。

矗立在第一座院門前的牌坊是「宣德郎」牌坊。是宅莊丁溪連捐買官位後，為誇耀先祖被乾隆帝追封為「宣德郎」而立，是「耀祖光宗」心態的反映。大門楹柱上懸掛朱紅金字對聯：

醴泉無源芝草無根人貴自立；流水不腐戶樞不蠹民生在勤。

楹柱：建築名詞，專指古代大型建築門前的兩根柱子。如大殿門前左右各一根立柱，威武而有氣勢。另外，這裡的「楹」在中國古代常做計算房屋單位的量詞，一列為一楹。門楹則指堂屋前部的柱子。古人習慣把對聯貼到楹柱上稱「楹聯」，即對聯。

表現主人的持家方略和精神境界。對聯與影壁上斗大的「福」字、鞭炮、香爐、窗上的剪紙，懸掛在北廊的綵燈，形成一派濃郁的民間節日氣氛。

鞭炮：起源至今有兩千多年的歷史。最早稱為「爆竹」，是指燃竹而爆，因竹子焚燒發出噼噼叭叭的響聲，故稱爆竹。鞭炮最開始主要用於驅魔避邪，而在現代，在傳統節日、婚禮喜慶、各類慶典、廟會活動等場合幾乎都會燃放鞭炮。特別是在春節期間，鞭炮的使用量超過全年用量的一半。

在公元一七七一年所建，前後兩進的院裡，陳列晉南城鄉廣為流傳的刺繡、剪紙、木板畫等民間工藝品以及歌舞、小戲、皮影戲、木偶戲的實物和資料。此外，還有民間書畫、民間鏡子、民用瓷器和生產用具等展覽室。

這些建築的突出特點是注重裝飾，在建築的各個部位，多有木、石、磚雕，尤其是木雕，舉目皆是。在斗栱、雀替、博風板、門楣、窗櫺、影壁、匾額上無處不點綴雕品，就連柱基、階石和小門墩上，都裝飾得美觀大方。那些琳瑯滿目的浮雕、陰雕、陽雕；人物、鳥獸、花草、靜物；單浮雕、組雕、連環雕，都巧奪天工。

陰雕：是雕刻的一種，又稱沉雕。將雕刻材質表面刻入形成凹陷，使文字或圖案凹於鉤邊下比材質平面要低的一種雕刻手法。依賴熟練和準確的技法，使線條有起迄和頓挫、深淺的效果。大多用於建築物牆面裝飾的雕刻和碑塔、牌坊、墓葬、摩崖石刻、宅居楹聯、匾額以及工藝品等的題刻。

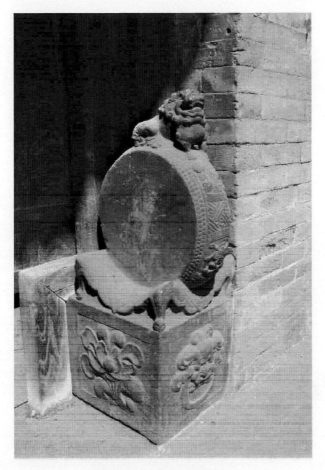

■民居大門前的石鼓門墩

　　丁村民宅作為中國北方民族四合院建築的典型標本，其歷史年代跨度大，建造別緻，風格各異，且其價值意義是多元的。

　　民宅建造布局和實用性較完備，反映晉西南地區漢民族的心裡、愛好、信仰、風尚、習俗及情操，它是我們研究傳統建築民俗的珍貴標本；從建築藝術講，它採眾家之長，適一方水土之要求。

民居廊道門洞

木雕、磚雕、石刻表現在建築構件上，多而不絮，精美大方，內容豐富多彩。從生活到禮法，寓意深刻；從戲曲到社火，華而樸實；從民俗到治家洋洋大方，是中國珍貴的民俗「活化石」。

公元一九六一年，丁村明清民宅就被山西省確定為重點文物保護單位，公元一九八八年，丁村被中國公布為全國重點文物保護單位。

【閱讀連結】

在丁村內，有一座卷棚頂的建築觀景樓，關於它的來歷，還有這樣一個故事呢！

據說，在清代時，丁村有一位舉人叫丁溪賢，他的號叫做釣台。當時縣志有關他的記載，都稱他為丁善人。

當他老了的時候，想在村中的這個池塘邊建一座觀景樓，觀街景看風情，安享晚年。但由於這地方地處村中要沖，又屬於公地，直至公元一八三四年他去世的時候，這樓沒建起來，臨死也沒閉上眼。

後來他的兩個兒子，為了完成父親的夙願，就花了很多銀子，買下這塊地方，用七年建成這座觀景樓。又把丁溪賢的靈柩在裡面放了三年，直至公元一八四四年，丁舉人才入土為安。

貴州民俗古村　屯堡文化村

在中國貴州省西部，巍峨峻峭的大山裡，保存一個距今六百多年的地方民俗——屯堡文化，這個地方被稱為屯堡文化村。

該村的屯堡人仍舊身穿大明朝的長衣大袖；仍舊跳著大明朝的軍儺；仍舊沉眠於老祖宗「插標為界，跑馬圈地」的榮耀之中。他們的語言、服飾、民居建築及娛樂方式都沿襲明代的文化習俗，是演繹一幕幕明代歷史的活化石。

▌朱元璋為穩定西南屯兵安順

在貴州省的安順地區，聚居一支與眾不同的群體，叫屯堡人，他們獨特的文化現象被人們稱之為「屯堡文化」。這些屯堡人居住的地方便是屯堡文化村。

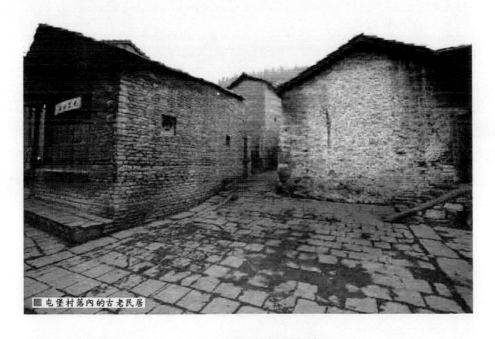

■ 屯堡村落內的古老民居

關於這個村莊的建立，要從中國明朝初期說起。

公元一三八一年，為了維護大明王朝的一統天下，平定西南動亂，明太祖朱元璋在這一年派大將傅友德和沐英率三十萬大軍征南，經過三個月的戰爭，平定動亂。

傅友德：明朝開國名將。元末參加劉福通軍，隨李喜喜進入四川。旋率部歸朱元璋，公元一三六七年從徐達北上伐元，第二次北征北元七戰七勝而平定甘肅，第四次北征北元以副帥之職連敗元軍，第五次北征北元任副帥職，第七次北征北元以副帥之職大勝元軍，後與湯和分南北兩路取四川，朱元璋盛讚傅友德功勛第一。

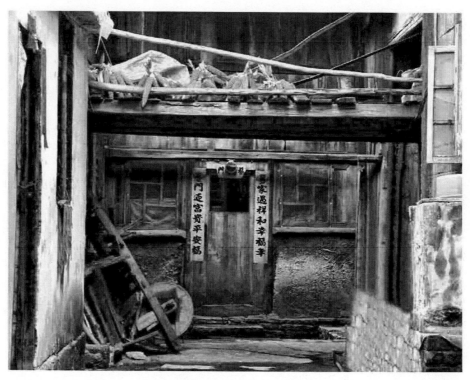

■屯堡村落內的古院落

經過這次事件，朱元璋意識到西南穩定的重要性，於是命三十萬大軍就地屯軍。

為了鞏固征南戰爭的勝利成果，使屯戍士兵安心邊陲，朱元璋又以「調北填南」的舉措，從中原、湖廣、江南等省強行徵調大批農民、工匠、役夫、商賈、犯官等遷來黔中，名為「移民就寬鄉」。

發給農具、耕牛、種子、田地，以三年不納稅的優惠政策，就地聚族而居，與屯軍一起，進一步壯大屯堡的勢力。形成軍屯軍堡、民屯民堡、商屯商堡，構成安順一帶獨特的漢族社會群體——安順屯堡。

中原是指以河南為核心延及黃河中下游的廣大地區，這一地區是中華文明的發源地，被古代華夏民族視為天下中心。古人常將「中國」、「中土」、「中州」用作中原的同義語。一般認為，中原地區在黃河中下游流域，是古代華夏族的發源地，即今天的河南省。

這些人從此扎根邊地，世代延續，形成現在散見於貴州各地的屯堡村落和屯堡人。

關於這段歷史，在《安順府志——風俗志》中記載：

屯軍堡子，皆奉洪武敕調北征南……散處屯堡各鄉，家人隨之至黔。屯堡人即明代屯軍之裔嗣也。

在今天的安順，許多大家族的族譜，記載均與史料相同。《葉氏家譜》載：

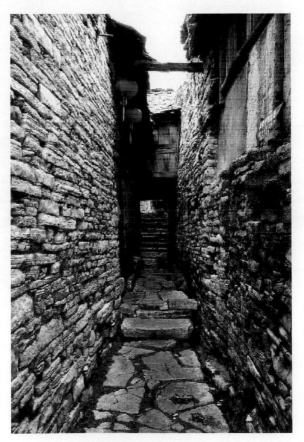

■安順屯堡裡的胡同

121

自明太祖朱元璋洪武初年被派遣南征。平服世亂之後……令屯軍為民、墾田為生。

在漫長的歲月中，征南大軍及家口帶來各自的文化與當地文化融合，經過六百多年的傳承、發展和演變，「屯堡文化」因此而形成。

屯堡文化既有自己獨立發展、不斷豐富的歷程，也有中原文化、江南文化的遺存，既有地域文化特點，又有中國傳統文化的內涵。

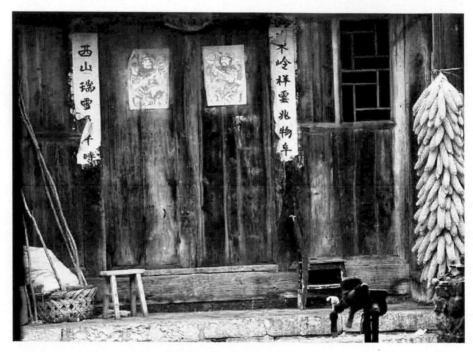

■屯堡村落內的古老民居

一方面，他們執著地保留先民的文化個性。另一方面，在長期的耕戰耕讀生活中，他們又創造自己的地域文化。

屯堡人的語言經數百年變遷未被周圍語言同化；屯堡婦女的裝束沿襲明清江南漢族服飾的特徵；屯堡食品易於長久儲存和收藏，便於長期征戰給養；屯堡人的宗教信仰與中國漢民族的多神信仰一脈相承；屯堡人的花燈和曲調還帶有江南小曲的韻味；屯堡人的地戲原始粗獷，對戰爭的反映栩栩如生，

被譽為「戲劇活化石」；屯堡人以石木為主營造的既高雅美觀又具獨特防禦性的民居建築，構成安順特有的地方民居風格……

花燈：又名燈籠、綵燈，是中國傳統農業時代的文化產物，兼具生活功能與藝術特色。在中國古代，主要作用是照明，由紙或者絹作為燈籠外皮，骨架通常使用竹或木條製作，中間放上蠟燭或燈泡，作為照明工具。它是漢民族數千年來重要的娛樂文化，酬神娛人，為民間文化瑰寶。

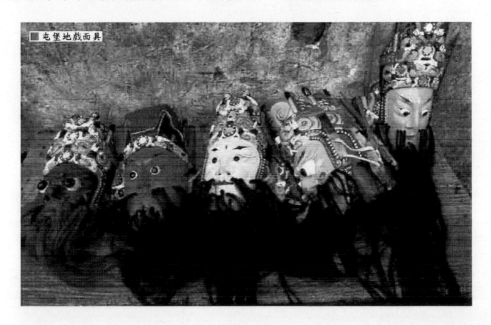

■ 屯堡地戲面具

安順屯堡文化最具有代表性的要數西秀區七眼橋鎮，以雲山、本寨、雷屯為主的雲峰屯堡文化風景區。

該景區位於安順市東面處，景區自開發以來，引起國內外專家學者的重視，他們認為雲山、本寨的明代古城牆、古箭樓、古巷道、民宅、古堡等，保存良好，具有較高的學術價值和旅遊價值。

【閱讀連結】

除史書記載外，眾多家譜的記載，足以證實安順屯堡人實是「明代屯軍之裔嗣」。隨著時代的變遷、屯田的廢除、移民的擁入，屯堡有所擴大。

在以安順為中心，東至平壩，西至鎮寧和關嶺，南至紫雲，北至普定，方圓一千三百多平方公里的土地上，散布屯堡村寨達數百個，人口約有三十萬。

　　明朝皇帝「養兵而不病於農者，莫如屯田」的舉措，不僅實現明王朝鎮壓反叛、鞏固統治的軍事目的，而且屯軍移民帶來江南先進耕作技術，也促進安順的發展。

▌以石木結構為主的石頭城堡

　　從貴陽市往西行進約七十公里，進入安順市所轄平壩縣範圍內，路兩側可見山谷盆地間綠樹掩映一片片銀色的石頭建築世界。

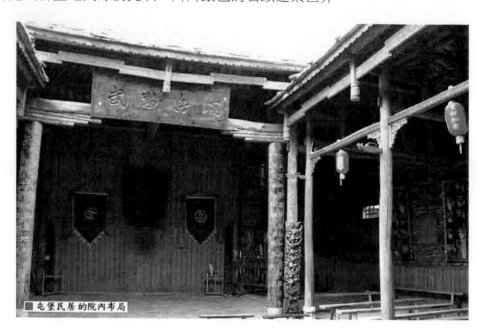

■屯堡民居的院內布局

　　那就是屯堡人用歲月打造，賴以生存的自由空間──屯堡村寨，以它無聲的語言向人們講述六百年來的風雲聚會與坎坷歷程。

　　這些屯堡村落以屯、堡、驛、哨、所、旗、關、卡等命名，體現出軍事建制特徵，並相對集中分布於以安順為中心的一千三百多平方公里的土地上。

大小三百多個，人口達三十多萬人，成為一個與周邊少數民族和其他漢族迥然不同的文化社區。

　　依山傍水建造的一棟棟石木結構的房屋，錯落有致，連片成趣。走進村寨，那「石頭的路面石頭牆，石頭的瓦蓋石頭房，石頭的碾子石頭的磨，石頭的板凳石頭缸」的石頭世界，令人讚嘆。

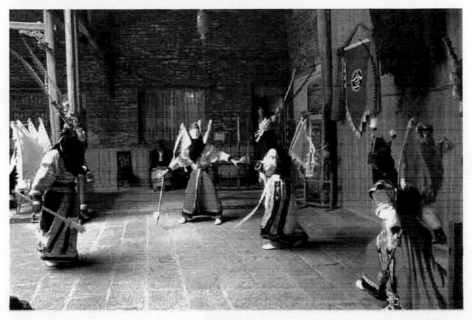

■屯堡地戲

　　屯堡民居最大的特點是石頭的廣泛應用。一戶民宅就是一座石頭的城堡，一個村莊就是一座純粹的石頭城。屯堡是一個防禦敵人的整體，而屯堡民居就是組成這個整體的每一個細胞，既可以各自為戰，又可以互相支援友鄰。既保證一宅一戶私密性和安全感，同時又維繫各家之間必要的聯繫。

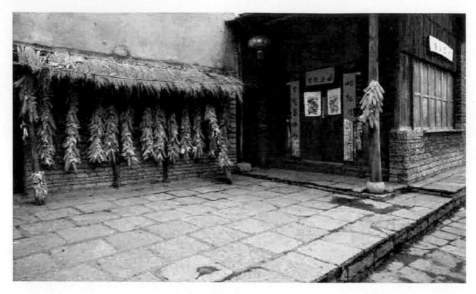

■屯堡民居的院內布局

　　屯堡建築把石頭工藝發揮到極致，從高向下放眼望去，白晃晃的一片，錯落有致。

　　屯堡居民的建築成四合院，既有江南四合院的特點，又有華東四合院的布局，但最突出的特點是全封閉的格局。

　　這些房子從燕窩式，到城堡式，到城堡碉堡連接體式。在各種式樣的獨立庭院中，天井不僅是家庭活動的場地，更是防止進犯敵人縱火的措施。屯堡人的建築觀念，把防衛放在首要位置上。

　　在房屋平面布局上，屯堡民居強調中軸對稱、主次分明，屋面覆蓋的石板講究美學的幾何結構，體現儒家思想的平穩和諧、包容寬納的審美觀念。

　　儒家：又稱儒學、儒家學說，或稱為儒教，奉信孔子為先師，以「儒」為共同認可符號。各種與此相關、或聲稱與此相關的思想道德準則，是中華文明最廣泛的信仰構成。春秋戰國時期，孔子在魯國講學，以「詩、書、禮、樂、易、春秋」之六經為經典，奠定儒家最早起源。

天井四面有房屋、三面有房屋，另一面有圍牆或兩面有房屋另兩面有圍牆時中間的空地。開井是南方房屋結構中的組成部分，一般設在單進或多進房屋中前後正間中間，兩邊為廂房包圍，寬與正間同，進深與廂房等長。天井不同於院子，因其面積較小，光線被高屋圍堵顯得較暗，狀如深井，故名。

其住房分配既講究實用性，又體現內外、長幼、主賓的儒家綱常倫理，從而制約和維繫家庭和社會的人際關係。

居民建築分朝門、正房、廂房，朝門成雄偉的大「八」字形，兩邊巨石勾壘，支撐精雕的門頭，門頭上雕有垂花柱或面具等裝飾品。

正房高大雄偉，在木製的窗櫺，門簪上雕刻許多象徵吉祥如意的圖案。廂房緊依正房兩邊而建，前面為倒座，形成四合。中間為天井，是用一尺厚的石頭拼成，四周有雕刻「古老錢」的水漏圖像。

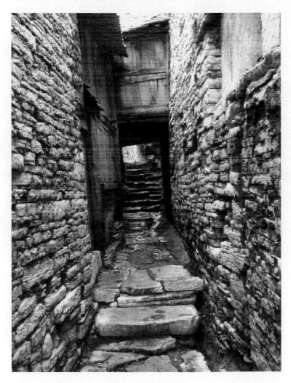

■狹窄的胡同

石頭建築的屯堡居民，具有強烈的軍事色彩，村寨內部的巷子互相連接，縱橫交錯，巷子又直通寨中的街道，形成「點、線、面」結合的防禦體系。

堆口指城牆上的矮牆前方突起的部分。可用來作為守禦城牆者在反擊攻城者時的掩蔽之用。具體構造是：從牆上地坪開始砌至人體胸腹部高度時，再開始砌築堆口。堆口一般砌築成矩形。堆口上部砌有一個小方洞即瞭望洞。下部砌有一個小方洞，是張弓發箭的射孔。射孔底面向下傾，便於向城下射擊敵人。

靠巷子的牆體，還留較小的窗戶，既可以採光，又形成遍布於巷子的深邃槍眼。同時，低矮的石門，有一夫當關、萬夫莫開的軍事功能。

這一切無不顯示，當時戰爭所需的建築構式和屯軍備武的思想。現在屯堡村寨中，至今殘存許多堆口、炮台供人們欣賞。

屯堡建築的選地是很講究風水理論的。靠山不近山，臨水不傍水，地勢乾燥，視野開闊，水源方便。左右有大山「關攔」，坐向以南北為宜，要符合「前朱雀，後玄武，左青龍，右白虎」，「山管人丁水管財」的五行學說要求。

五行：存在於中國古代的一種物質觀，多用於哲學、中醫學和占卜方面。五行指金、木、水、火、土，認為大自然由五行構成。隨著五行的興衰，大自然發生變化，從而使宇宙萬物循環，影響人的命運。如果說陰陽是一種古代的對立統一學說，則五行可以說是一種原始的普通系統論。

對於屯堡人來說，天文地理對命運的影響至關重要，被視為「萬年龍窩」的居住屋。如果不講究風水，不注重相生相剋，不僅會影響自身的財源命運，還會牽連全村寨的興旺發達。這種習俗心理無疑促進了屯堡人的凝聚力。

另一方面，在現存的安順屯堡文化區，共有三百多個屯堡村寨，現存屯堡文化保存較完整的主要是安順市西秀區大西橋鎮的九溪村，七眼橋鎮「雲峰八寨」中的本寨、雲山屯，平壩縣的天龍鎮。

其中，號稱「屯堡第一村」的九溪村坐落在九溪匯流的河邊，是安順屯堡文化區最大的自然村寨，清朝時有「九溪是座城，只比安平少三人」之說。這裡的安平則是指平壩縣城。

九溪村是屯堡文化最為深厚的地方。九溪村外的小李山上留有城堡遺蹟。

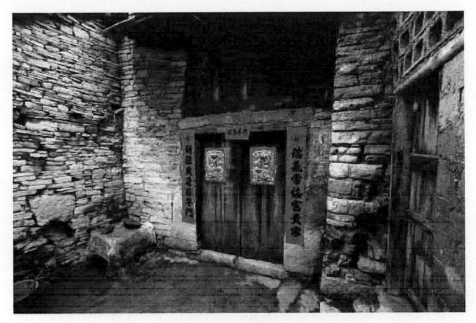

■屯堡村落的磚石房屋

　　九溪看上去不像村，倒像小鎮，有長長的商業主街，街上有屯堡風味餐飲店和銀器、鐵木等作坊，大多的小店、作坊都還保留古老的石頭櫃台。屯堡古建築就分布在主街兩側。

　　在現存的九溪中，原有的寨牆已被拆除，但在主街兩側都有深深的門洞，門洞上的半邊式騎樓是守備點。街中段有口古井，井口石欄已被井繩磨出一道一道痕跡。

　　穿過一個門洞，就進入曲折、仄狹的街巷，兩邊是片石砌成的高牆，牆上齊胸處留有十字形射擊孔。民房都是兩層樓，小小的窗戶高高在上，完全是一種防禦式建築。

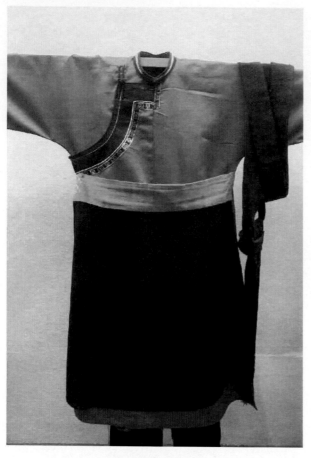

■屯堡傳統服飾

照壁古稱蕭牆，又稱影壁，是中國傳統建築中用於遮擋視線的牆壁。影壁能遮擋外人的視線，即使大門敞開，外人也看不到宅內。影壁還可以烘托氣氛，增加住宅氣勢。可位於大門內，也可位於大門外，前者稱為內影壁，後者稱為外影壁。

馬家院、宋家院等較大的四合院另築有防守門洞。四合院的內部已顯得頗為破舊，石頭牆內包裹徽派建築風格，一廳兩廂一照壁，鏤雕木格窗、刻花石柱礎、木雕雀替。九溪原有五座寺廟，現存三座，龍泉寺的花燈古戲台雕刻精緻。

平壩縣天龍屯距貴陽市區五十多公里，是目前最有名的屯堡。

天龍屯從元代起就是驛站和屯兵重地。從新建的牌樓進去，就進入天龍鎮，轉過彎，一處明代驛站茶坊引人注目，一身「鳳陽漢裝」的婦女當爐烹茶。老式茶坊灶具和幾條方凳、粗陶碗，讓人們領略真正的古茶坊韻味。

天龍屯堡古鎮牌樓

　　沿溪多為石砌櫃台的商家人家，老人三三兩兩坐在橋頭上閒聊。雖然整個鎮區新老建築雜陳，讓人覺得遺憾，但跨過小橋鑽入小巷，還能看到明代軍事機關重重的民居建築概貌。

　　其中的九道檻巷要穿過狹窄低矮、兩邊布置槍眼的過街門洞。街盡頭是文物保護單位天龍小學，仍然保留明末清初的建築風格。鎮北殘存一段古驛道、一座古驛橋。

　　天龍屯周圍的山上留下大量的屯堡歷史遺存：古城牆圍繞天台山，從半山腰用壘石建起的城堡式伍龍寺古剎群下臨絕壁，現在是中國重點文物保護單位，被建築大師張開濟讚為「中國古代山地石頭建築的一組絕唱」。

■烽火台又稱烽燧，俗稱烽堠、煙墩、墩台。古時用於點燃煙火傳遞重要消息的高台，是古代重要軍事防禦設施，為防止敵人入侵而建遇有敵情發生，則白天施煙，夜間點火，台台相連，傳遞消息。是最古老但行之有效的消息傳遞方式。

　　山背後有明朝軍隊的兵器加工場遺址；煙堆山上有明代烽火台殘壘；龍眼山屯還有清朝時期修建的城牆、堆口、炮台、瞭望哨等殘垣。

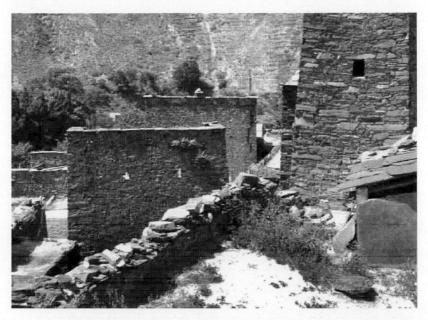

■碉樓是一種特殊的民居建築特色，因形狀似碉堡而得名。在中國分布具有很強的地域性。其形成、發展是自然環境、社會環境綜合作用的結果。綜合反映地域居民的傳統文化特色。在中國不同的地方，人們出於戰爭、防守等不同目的，其建築風格，藝術追求是不同的。

　　被稱為「峽谷古城堡」的雲山屯是屯堡文化村中，最完整地保存石砌屯門、城樓、堆口、寨牆等古代軍屯防禦設施的村寨。

　　雲山屯坐落在雲鷲山峽谷中，寨前古樹濃蔭，兩山夾峙，山勢險峻，僅有一條盤山石階可進入屯門，門洞深數十公尺，上有歇山頂箭樓高聳雄踞。

　　屯門兩側依據山岩地勢砌成高六公尺、長十數公尺的石牆連接懸崖，並如長城般在兩側陡峭的高山上蜿蜒合圍。各顯要位置分布十四個哨棚。一條東西向石頭主街縱貫全村，街兩側有高台戲樓、財神爺廟、祠堂以及老字號「德生昌」中藥鋪。

　　數條彎曲的小巷巧妙地將各家各戶串聯起來，住宅、碉樓等大部分建築依山勢的起伏呈階梯狀分布於兩側山腰，整個村落布局、道路設施和院落結構絕妙地完成三重封閉性防禦體系。

歷史上這裡曾商賈雲集，現在店鋪已不足百戶，而且夾雜不少新建築，影響景觀的整體性。

屯堡文化村的本寨村落背靠雲鷲峰，左右兩邊分別是姐妹頂山和青龍山，而寬敞清澈的三汊河，成為本寨正面的天然屏障。

祠堂是族人祭祀祖先或先賢的場所。祠堂有多種用途。除了「崇宗祀祖」之用外，各房子孫平時辦理婚、喪、壽、喜等事時，便利用這些寬廣的祠堂作為活動之用。另外，族親們有時為了商議族內的重要事務，也利用祠堂作為會聚場所。

這座村寨雖不大，但屯堡建築格局保存最完整，現代建築最少。在寨外遠遠望去，就能看到一片石板瓦頂上聳立七八座碉樓。

本寨村的四合院建築比九溪村考究，因年代沒有九溪那麼久遠，內部結構都還比較完好。鑽進窄窄的巷道，穿過一戶人家的過廳，天井對面突然聳起一座帶有圍牆的碉樓，碉樓的炮眼正對門廳。轉過圍牆是碉樓正門，垂花門樓，門樓上部還有供人休息的「美人靠」。

■身穿明代服飾的屯堡村民

　　美人靠是徽州民宅樓上天井四周設置的靠椅之雅稱。也叫飛來椅、吳王靠，學名鵝頸椅，是一種下設條凳，上連靠欄的木製建築，因向外探出的靠背彎曲似鵝頸，故名。古代閨中女子不能輕易下樓外出，寂寞時只能倚靠在天井四周的椅子上，遙望外面的世界，或窺視樓下迎來送往的應酬，故雅稱此椅為「美人靠」。

　　走進碉樓，是一個小小的下沉式天井，天井中用片石砌出八卦圖案，四周用青石築起半公尺多高的屋基，兩側是半圓形雕花台階，通主房的石級雕刻了精美的吉祥圖案，連石屋基的側面也刻有圖案，房主可謂費盡心機。

　　主房和碉樓連成一體，樓梯在主房後部，無法進去。據估計，碉樓原為主人住宅，外圍的廂房是下人住房。碉樓後還留有一段高高的石頭寨牆。

　　在屯堡文化古村，除了與眾不同的建築群體之外，還有特色的娛樂、語言、服飾、宗教信仰和飲食等屯堡文化。

　　在娛樂方面，屯堡人的活動主要有地戲、花燈和唱山歌。地戲可以說是屯堡文化中最具魅力的民俗奇觀，它與屯堡人亦兵亦農的生活緊密相連，是屯堡人情感的張揚和寄託。

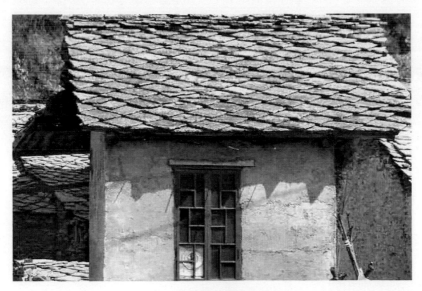

■屯堡村落的傳統民居

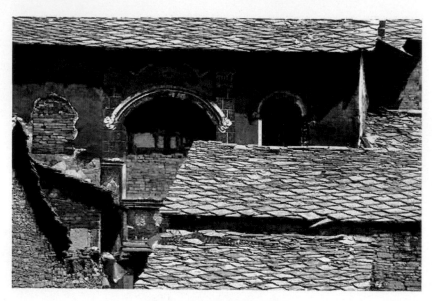
■屯堡村落的石頭房屋

　　屯堡人尊崇儒、道、釋之教義，以儒教為主，釋、道為輔，堅持忠君報國、忠孝傳家、仁義待人、尊老愛幼的儒家道統。

　　在語言方面，屯堡人始終堅持自己的江淮母語特徵，發音中翹舌音和兒化音很明顯，日常口語對話中大量使用諺語、歇後語和圓子話，顯得生動活潑、幽默有趣。

　　歇後語：在生活中創造的一種特殊語言形式，是一種短小、風趣、形象的語句。它由前後兩部分組成：前一部分起「引子」作用，像謎語，後一部分起「後襯」的作用，像謎底，十分自然貼切。在一定的語言環境中，通常說出前半截，「歇」去後半截，就可以領會和猜想出它的本意，所以就稱為歇後語。

　　在衣飾方面，屯堡婦女堅持古樸健俏的「鳳陽漢裝」，穿長衣大袖、繫青絲腰帶、穿鞋尖起翹的繡花鞋，頭上挽圓髻，別銀釵玉簪，保存江淮古風。

　　在飲食習俗方面，屯堡人也創造自己的特色食品，如雞辣子、臘肉血豆腐、油炸山藥塊和鬆糕、棗子糖、窩絲糖等。

　　總之，屯堡文化是一種個性鮮明、內涵深邃的地方文化。是江南文化在貴州高原不可多得的歷史遺存，其中許多現象值得深入研究。

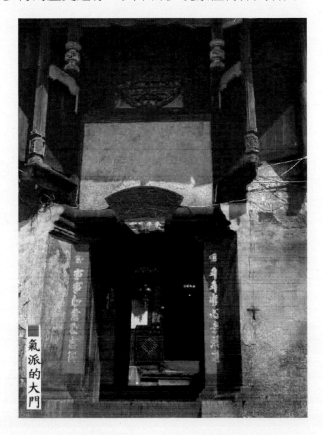

氣派的大門

　　公元二〇〇一年，中國國務院將至今保存最為完整的屯堡村落雲山屯、本寨古建築群批准為中國第五批重點文物保護單位。

　　公元二〇〇二年，在安順七眼橋鎮出土明代率軍南征的將軍傅友德、沐英將軍，捐資建廟的石碑，證實屯堡文化古村的來歷。

　　公元二〇〇七年，七眼橋鎮以「規模最大保存最完整的明初文化村落群——「屯堡」被列為金氏世界紀錄。

【閱讀連結】

　　在屯堡文化村落，還有與眾不同的宗教文化。

　　屯堡人所信奉的神靈主要是以歷史上有關軍事方面的人物，以及漢族所普遍崇拜的諸般信仰。如崇拜關羽、道士、巫婆、陰陽端公、山神等。

　　每逢農曆五月十三日，屯堡人便要舉行一次大規模的「迎菩薩」活動。彼時，各個村寨的屯堡人都舉著用木頭雕刻的「關聖帝」塑像繞場，以供人瞻仰。

　　在屯堡。幾乎每個村寨的大姓家族都設有祠堂、祭廟。而每家的堂屋正壁上均設有神龕，神龕下面又設置有神壇。

　　屯堡人供奉的神龕顯得豐富而又複雜。既有佛教人物，又有壇神趙侯，還有祖先及有關諸神。在屯堡，隨處可見大大小小的廟宇。

廣西楹聯第一村　大蘆村

位於廣西壯族自治區靈山縣，縣城東郊外有一座號稱「中國荔枝之鄉的荔枝村」、「水果之鄉的水果村」的大蘆村。此村內外，從山坡、田垌到農家的庭院，滿目果樹蔥蘢，一年四季花果飄香，大蘆村始建於公元一五四六年，是廣西較大的明清民居建築群之一。古村內古宅共有九個群落，分別建於明清兩代。最寶貴的是這裡藏有三百多副明、清時期創作的傳世楹聯，有著珍貴的人文歷史研究價值和欣賞價值。

▌山東勞氏祖先始建大蘆村

大蘆村位於廣西靈山縣縣城東郊，是廣西三個著名古村之一。此村莊以古建築、古文化、古樹名列廣西三個古村鎮之首，具有民宅建築古老、文化內容豐富、古樹參天、生態環境良好這四個特點。

村子柱石上的浮雕

相傳，大蘆村這裡原本是蘆荻叢生的荒蕪之地，十五世紀中期才開始有人煙，經過該村勞氏先民們的辛勤開發，到十七世紀初，發展為擁有十五個

姓氏人家和睦共處的富庶之鄉，為了使後輩不忘當初的創業艱辛，故而給村子取名「大蘆村」。

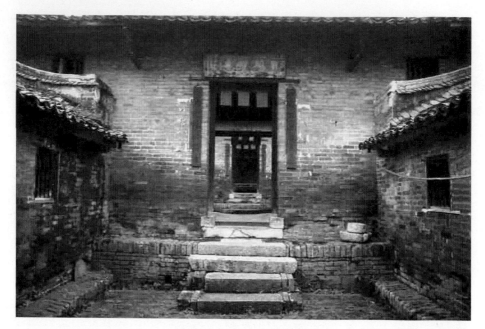
■大蘆村民居的古院落

　　大蘆村的村內多以勞姓為主，而其祖先勞氏就是大蘆村的創始人。據當地族譜的記載和口碑資料，大蘆村勞氏先祖原在山東蓬萊洲的墨勞山，依山而姓「勞」。自隋朝進入中原寓居山陰。

　　宋末元初輾轉到靈山縣。明嘉靖年間，一位名叫勞經的儒生在大蘆村建鑊耳樓，他的後代又建三達堂等八組建築群落。

　　儒生：中國封建時期官名。在上古時代儒生是專門職業人才，從事國家祭祀的禮儀，也就是祭司。到孔子的時候，集歷代之大成，整理易經、尚書、禮樂、詩經、春秋五大經典，也稱「五經」。狹義儒生指信奉這些儒家經典的人，廣義儒生指精通經典和知識淵博的讀書人。

　　各個群落的圍牆分別依地勢，由內而外依次遞低，三五個四合院串聯。每個群落內對長幼起居，男女、主僕進退都有嚴格的規定。

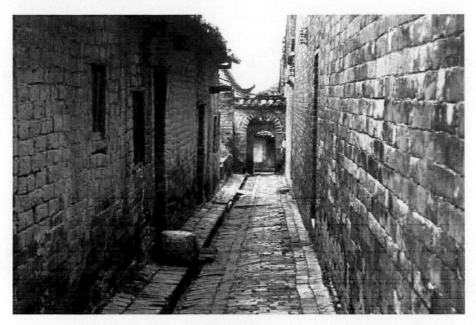

■狹窄的胡同

　　建築群落的房梁、柱礎、檐飾、木雕寓意吉祥，構圖精美，彰顯「十里不同風，百里不同俗」的習俗，堪稱當時社會歷史的縮影。

　　柱礎：中國古代建築構件的一種，又稱礩盤，或柱礎石，它是承受屋柱壓力的墊基石，凡是木架結構的房屋，可謂柱柱皆有，缺一不可。中國古人為使落地屋柱不使潮濕腐爛，在柱腳上添上一塊石墩，就使柱腳與地坪隔離，造成絕對的防潮作用；同時，又加強柱基的承壓力。因此，對礎石的使用均十分重視。

　　現存的大蘆村勞氏古宅共有九個群落，從公元一五四六年至一八二六年才逐步完成。

　　勞氏先人自建造第一個宅院伊始，就刻意營造與周圍環境協調的優生養息氛圍。「藝苑先設」，「健融凌雲」，優良的生態環境和優秀的人才造就，相得益彰。

到十九世紀末，人口累計總數不足八百人的大蘆村勞氏家族，擁有良田千頃，培育出縣、府儒學和國子監文武生員一百零二人，四十七人出仕做官，七十八人次獲得明、清歷代王朝封贈。富而思進，科宦之眾，使得這個家族的基業得到不斷的充實和擴展。

國子監：中國隋朝以後的中央官學，為中國古代教育體系中的最高學府，又稱國子學或國子寺。明朝時期行使雙京制，在南京、北京分別都設有國子監，設在南京的國子監被稱為「南監」或「南雍」，設在北京的國子監則被稱為「北監」或「北雍」。

現在，古意盎然的大蘆村是一座座已有百年以上歷史的青磚大宅院，院內雕梁畫棟，古色古香。村邊和村外，從山坡、田垌到農家的庭院旁，則是滿目果樹蔥蘢，一年四季花果飄香。幾百年來的蓬勃發展使大蘆村逐漸成為一個有著將近五千人口的大村場。

這些古宅都根據地形傍山建設，山環路轉，並且都是在宅前低窪地就地取材，挖泥燒磚燒瓦，之後附形造勢，蓄水為湖。

各居民點間以幾個人工湖分隔，相距咫尺，又可守望相助，而且又各以始建時所在地的物產或地形標誌命名，如樟木屋、杉木園、丹竹園、沙梨園、荔枝園、陳卓園、榕樹塘、水井塘、牛路塘……等。

同時，每當家族添丁，蘆村人又必定依照靈山傳統習俗，栽種幾棵品種優良的荔枝樹。因此形成現在所見的一系列具有嶺南建築風格，荔鄉風韻的古宅群。古宅由大大小小的人工湖分隔開來，湛水藍天，綠樹古宅相映成趣，占地面積三萬多平方公尺。

人工湖指用於攔洪蓄水和調節水流的水利工程建築物，可以用來灌溉和養魚。在某些地方，人工湖是以一種景觀，建築等方式存在的。這類湖一般是人們有計劃、有目的而挖掘出來的，體現人類利用和改造自然的智慧。大蘆村內的眾多湖泊以人工湖居多。

　　不過，大蘆村古宅群積澱的民俗文化，最惹人注目的是那些傳世楹聯，也就是俗稱的對聯。據考證，大蘆村的古宅中有三百多副明、清時期創作，世代承傳，沿用至今的楹聯。

　　古宅中人逢年過節或喜事慶典，總是用鮮墨紅紙將傳世楹聯重書一番，鄭重其事地貼在約定俗成的位置上，幾百年裡從不更改。在現代人看來，這是一道古樸清新、琳瑯滿目的民俗文化風景線，是先輩的遺澤，情感的寄託。

　　這些傳世楹聯，教誨人們修身養性，嚴於律己；勸導人們立身處世，德才為先；曉諭人們篤學勵志，利己利國。

　　大蘆村的古宅中人用楹聯把門面、廳堂「包裝」起來，不僅僅是「孤芳自賞」和家人受益，他們耳濡目染，潛移默化，陶冶情操，奉為行為規範，形成傳統風尚。

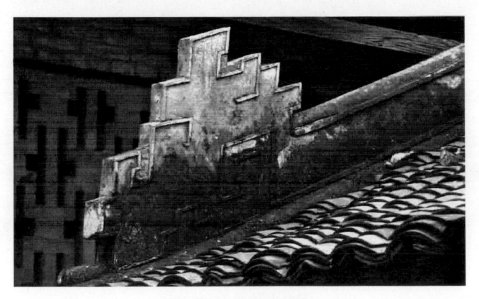

■大蘆村內獨特的馬頭牆

　　這些傳世楹聯在過去幾百年裡以其獨特的藝術感染力，使鄉親鄰里向感共染，產生共鳴，同獲教益。是蘆村人自我勉勵、自我教育的有力工具。現在仍然有激勵人、聯絡人、團結人的社會教育作用，具有促進樹風村貌，推

動人們與時俱進，發展生產經濟的社會感應功能，具有普遍的教育意義和實用性。

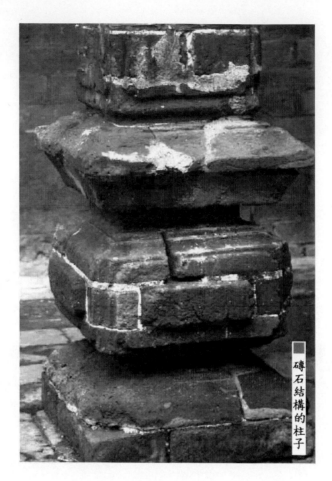

磚石結構的柱子

【閱讀連結】

公元一六八四年，勞宏道栽種在三達堂前的兩棵香樟樹，以及位於村後，以北斗七星布局的七棵大畢木，是大蘆古宅以外又一道耀眼的風景。這些參天的古樹都見證大蘆古宅的輝煌和變遷！

就像記載大蘆村歷史的一本本古書，無聲地傾訴古宅中漫長的歷史；想當初，大蘆古宅中人，種植這幾棵樟樹和畢木，除了以畢木來彌補「背後靠山」的不足，其中還隱含「筆（畢木）墨（村前池塘）文章（樟樹）」。

如今，這些古樹大的要十幾個、小的要五六個成年人才能合抱，且仍然長得枝繁葉茂、莊嚴肅穆。

著名的明清古建築和楹聯

規模宏大的大蘆村明清古建築群，是大蘆勞氏祖先自明朝嘉靖年間遷至大蘆村後，創業守成，逐年建立的。這些建築群雖然歷經百年風雨洗禮，至今仍完整地保持著明、清時期嶺南建築風格。

最具典型的建築是鑊耳樓、三達堂、雙慶堂、東園別墅、東明堂、蟠龍塘、陳卓園、富春園和沙梨園等九個群落，以及中公祠堂。

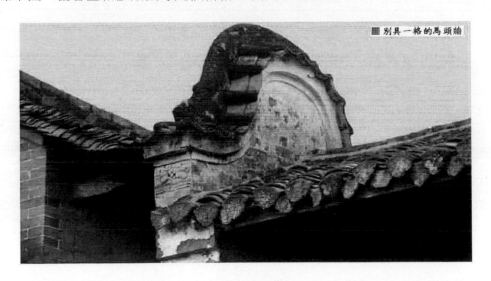

■ 別具一格的馬頭牆

其中，勞氏祖居鑊耳樓、三達堂、雙慶堂三個院落均為東南朝向，平衡緊靠，組成一個民居區，三個院落之間有內門相通。東園為一個院落，坐東向西，自成一個民居區。兩個民居區幾近相望，中間有數個池塘相隔。

　　這些建築群的主體部分居中，各有五座，每座三間，地勢由頭座而下依次遞低。頭座正中為一間神廳，其餘各座中間為過廳，俗稱二廳、三廳、四廳、前廳，兩側均為廂房。

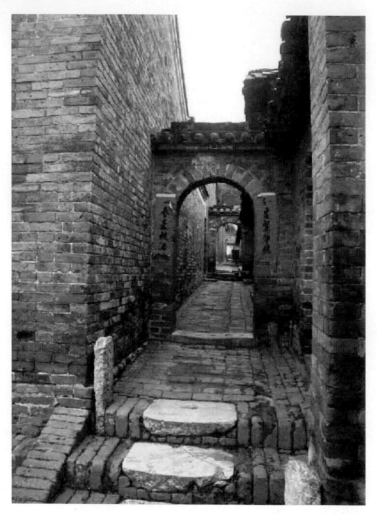

■巷道內的門

　　由神廳至前廳為整體建築物的中軸線，兩側的建築物皆成對稱結構。座與座之間，中部為天井，兩側為耳房，不僅利於採光，且形成一個四水歸堂寄託聚財觀念的格局。

附屬建築部分，由兩旁及後背連成一個凹形的廊屋，前面有堡牆及堡門。兩側廊屋與主體之間各有一條甬道，並有橫門相通，神廳後背及大門前各一個長方形圍院。

屋頂結構主體部分為硬山頂，廊屋為懸山頂。個別過廳內有柱架或設有內檐。建築材料多用土磚，火磚，木材，陶瓦，石塊等，人們在檐房、斗拱、柱礎、屏風、門窗等構件的雕刻上十分講究，內容也非常豐富。

硬山頂：即硬山式屋頂，是中國傳統建築雙坡屋頂形式之一。房屋的兩側山牆同屋面齊平或略高出屋面，屋面以中間橫向正脊為界，分前後兩面坡。左右兩面山牆或與屋面平齊，或高出屋面。高出的山牆稱封火山牆，從外形看也頗具風格。常用於中國民間居住建築中。

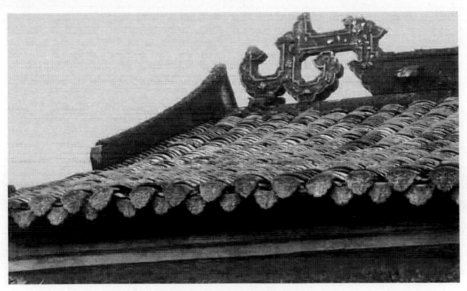
■大蘆村民居屋頂上的頂瓦

大蘆古村傳統建築群的廳門、堂內和樓房等處懸掛的牌匾，均是清朝遺留下來的。這些牌匾雕刻手法不同，尺寸大小不一，皆有深刻的歷史背景和文化內涵。

　　建築材料有土磚、火磚、木材、陶瓦、石塊等，裝飾講究，梁柱、斗栱、檐沿、牆頭、柱礎、屏風、門窗等有許多精美的藝術裝飾。此外，廳門、堂內及樓房等處還懸掛牌匾多塊，有誥封匾、賀贈匾、科名匾、家訓匾等。

　　這九個古建築院落的建築布局嚴謹，構思巧妙，功能合理。木構架榫銜接，梁柱檁椽組成框架，抗震性好，空間上主次分明，內外有別，進出有序。

　　主建築鑊耳樓的結構功能最齊全，恪守規制，透露出濃烈的家族宗法觀念氣息。什麼身分的家庭成員住哪種房間，從哪個門口進出，走哪一條路線，涇渭分明。

　　大蘆村的九個古建群中，鑊耳樓是大蘆村勞氏家族的發祥地，即祖屋，又名「四美堂」。其建築布局按國字形建造，由前門樓、主屋、輔屋、斗底屋、廊屋和圍牆構成。公元一五四六年始建，公元一六四一年於前門樓和主屋第二進營造鑊耳狀封火牆，至公元一七一九年完成。

　　鑊耳樓具有濃烈的宗法制度氣息，這與屋主的身分地位不無關係。該樓的始建者勞經，在明朝嘉靖年間為縣儒學庠生。大蘆勞氏第四代世祖勞弦於明朝崇禎年間考選拔貢，由國子監畢業後，授內閣中書舍人，不久升用兵部職方司主政。並準請朝廷封贈三代祖先，將祖屋第四進「官廳」和前門樓的封火牆建成鑊耳把手形，鑊耳樓由此得名。

　　兵部職方司主政：兵部，是中國古代官署名，六部之一。職方司，全稱「職方清吏司」，是明清兵部四司之一。掌理各省地圖、武職官之敘功、核過、賞罰、撫卹及軍旅之檢閱、考驗等事。至清朝時，兼掌關禁、海禁。主政，為各部司官中最低一級，掌章奏文移及繕寫諸事，協助郎中處理各項事務。

　　鑊耳樓除在建築結構上體現宗法的嚴謹，從其懸掛的楹聯也能看出當時家教森嚴。如在祖屋四座檐柱上，有這樣一副對聯：

　　天敘五倫唯孝友於兄弟；家傳一忍以能保我子孫。

　　鑊耳：鑊，是古時的一種大鍋，鑊耳屋，因此亦稱「鍋耳屋」。鑊耳狀建築具有防火，通風性能良好等特點。火災時，高聳的山牆可阻止火勢蔓延和侵入；微風吹動時，山牆可擋風入巷道，進而透過門、窗流入屋內。民間

還有「鑊耳屋」蘊含富貴吉祥，豐衣足食一說。鑊耳屋以廣府風格的民居建築為主要代表。

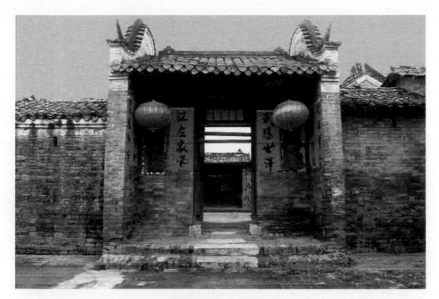

■廣西靈山大蘆村

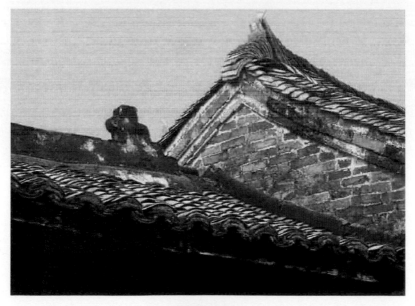

■民居屋頂

在祖屋四座頂梁上，又有這樣一副對聯：

知稼穡之艱難克勤克儉；守高曾其規矩不愆不忘。

祖屋四座川柱上的對聯，這樣寫道：

勤與儉治家上策；和而忍處世良規。

鑊耳樓因其兩邊山牆形似鐵鑊兩邊的耳朵而得名。明清時期的欽州靈山，官越大，屋山牆上的鑊耳越大，是住宅的一種標誌。

大蘆村的勞氏第四代勞統在明末時期任三品官，所以屋山牆上的鑊耳特別壯觀。幾百年來，大蘆村的鑊耳樓因其屋山牆的耳大而流傳廣泛。

大蘆村的三達堂是古村內勞氏老二房發祥地，原名「灰沙地院」，是公元一六九四年至一七一九年建造的，占地四千四百平方公尺。

公元一七四六年大蘆村勞氏開基兩百週年之際，老二房以孫子輩首發三支，對應當時由老長房居住的祖屋稱謂「四美堂」。取達德、達材、達智之義為居所起堂號「三達堂」，寓意「三俊」。

大蘆勞氏第十代的勞常福、勞常佑兄弟倆，於公元一八二六年親建大蘆村的雙慶堂，寓意「兄發弟泰，才行並闢」。門戶自成體系，而有過道相通，占地總面積約兩千九百平方公尺。

房屋高廣、寬敞、明亮，注重居所的實用性和舒適感。檐飾、和椅、床榻、器具精工雕繪，講究氣派和排場。

■鑊耳樓的一角

■院子裡的夾牆

　　由於三達堂與雙慶堂在建築風格上均追求優雅與精緻，於是在這兩座建築的堂內對聯就比其他群落的對聯雅氣許多，如三達堂四座水柱外側的對聯為：

堂上椿萱輝旭日；階前蘭桂長春風。

三達堂橫門及大院門上對聯為：

門前琪樹雙環翠；戶外方塘一鑒清。

大蘆村的東園別墅是勞氏第八代孫勞自榮建於公元一七四七年。此建築群占地七千七百二十坪，由前門樓，院落，三位一體的老四座、新四座、桂香堂及其附屬建築組成。

整體的布局猶如迷宮，局部的設置典雅別緻，裝飾工藝精湛，氣氛祥和，是古代因地制宜營造法式和書香世家的綜合體現。

東園別墅的建築風格與屋主勞自榮性情廉潔、器量寬宏、崇尚實行、追求脫俗的性格相呼應，如：

上書房對聯為：

涵養功深心似鏡；揣摩歷久筆生花。

下書房對聯：

魚躍鳶飛皆性道；水流花放是文章。

二座對聯：

東壁書有典有則；園庭誨是訓是行。

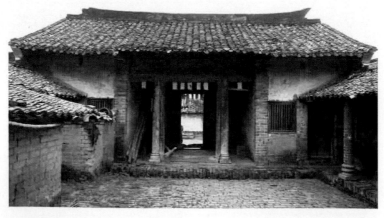

■大蘆村的古屋

別墅的主人勞自榮自幼英敏，以詩文見長，二十歲即創建猶如迷宮似的「東圍別墅」。別墅內張掛的對聯：

積善之家必有餘慶；資富能訓唯以永年。

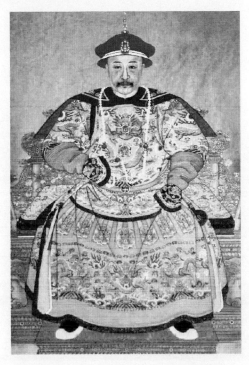

■嘉慶皇帝（公元一七六〇年至一八二〇年），全名愛新覺羅．顒琰，原名永琰，清朝第七位皇帝，乾隆帝第十五子。年號嘉慶，他懲治貪官和珅，肅清吏治。在位期間清朝統治危機出現，他繼續推行閉關鎖國和重農抑商政策，導致清朝落後世界大潮，留下千古遺恨。

據說，這副對聯是嘉慶皇帝的御師馮敏昌創作，並親筆書寫贈給勞自榮的。勞自榮五十九歲任修職佐郎時，與老鄉馮敏昌在京城相會認識，並結為忘年之交。於是，馮敏昌便寫了上面這副對聯贈予勞自榮。

勞自榮對馮敏昌的墨寶珍惜有加，帶回家後，填其真跡在木板上，雕刻製成凸金字匾，作為故居第五座的頂梁對。

大蘆村民居的正房

大蘆村古建築群，蘊含豐厚的民族文化，而楹聯文化在其中占了很大的份量。

如果將大蘆村的古建築看做一幅風景畫，那麼那些掛於門楹、楹柱上的楹聯絕對是其中的點睛之筆。

現在，人們在大蘆村共蒐集到新老楹聯共一百七十三副，這其中有自明、清以來沿用數百年、位置相對固定的古聯。這些對聯的內容涉及天文、地理、歷史、生活等多方面。從內容上來看，可分為祖籍聯、春聯和其他聯三大部分。

其中，祖籍聯可分為大門對和頂梁對兩種；春聯可分為福、祿、壽、喜聯，平安吉祥聯，迎春接福聯，心願期望聯，孝悌報國聯，安居樂業聯和勤儉持

家聯，勸學長志、修身養性和樂善好施聯，以及天倫禮儀和和睦相處聯等八
種；其他類分為堂室聯、祝壽聯和輓聯等。

■房屋的門窗

祖籍大門聯，如鑊耳樓的大門對聯為：

武陽世澤；江左家風。

雙慶堂的大門對聯為：

書田種粟；心地栽蘭。

大蘆村的頂梁對多是寫家族祖先的功德和勛勞的。如鑊耳樓太公座頂梁對聯為：

祖有德宗有功唯烈唯光永保衣冠聯後裔；

左為昭右為穆以饗以袍長承俎豆振前徽。

楹聯是中國文學藝術的組成部分，也是建築藝術的組成部分。它還可以融書法、雕刻技巧為一體，美化建築形象，給人們以美的享受。

綜觀大蘆村這些延續幾百年的傳世楹聯，既有寫景狀物，抒情寄懷；也有教誨人們修身養性，嚴於律己，持家報國的。這些對聯傳承勞氏家族治家、治學和為人處世的理念。這些楹聯是一道古樸清新、琳瑯滿目的民俗文化風景線，是古宅群內豐厚的文化積澱。為此，公元一九九九年，大蘆村被授予廣西「楹聯第一村」榮譽稱號。

此外，在大蘆村宅院的前後、水岸邊，還有眾多吸納幾百年日月精華和山水靈氣的荔枝樹、香樟樹、畢木樹。它們樹皮蒼裂，斑斑駁駁，枝桿如虯，或高大挺拔，或曲桿而探枝，蒼翠盤郁，就像一座座巨型盆景，似一幅幅立體圖畫，如一首首具有生命的詩歌。

公元二〇〇五年大蘆村被中國國家旅遊局評為「全國農業示範點」。公元二〇〇七年，再次被中國國家旅遊局評為第三批「歷史文化名村」。

【閱讀連結】

在大蘆村，除了擁有古老的建築群、對聯和古樹之外，還保留許多特別的風俗習慣。自從公元一六五九年，曾任兵部職方司主政的第四代祖勞弦，在渡洞庭湖遭遇狂風暴雨而大難不死，每年農曆七月十四全族吃茄瓜粥「以示不忘祖德」，至今不改。

每年農曆八月十八「大蘆村八月廟」的晚上，在鑊耳樓和三達堂背後參天畢木下，古宅中人世代傳授的「老師班」，在月光下，敲鑼打鼓吹嗩吶，戴著面具「跳嶺頭」，親朋好友及鄉里鄉鄰，歡聚一堂。

古民居活化石　黨家村

黨家村位於陝西省韓城市區東北，泌水河谷的北側，呈葫蘆的形狀。是國內迄今為止保存最好的明清建築村寨。被稱為「東方人類古代傳統居住村寨的活化石」。

該村始建於公元一三三一年，距今有六百七十年的歷史，全村絕大部分為黨姓和賈姓。黨家村的民居四合院為韓城民居的典型代表，黨家村在清代因農商並重、經濟發達，而又被稱為「小韓城」。

▌以四合院建築的民居聞名

陝西是中華民族發祥地之一，這塊土地曾是自西周、秦、漢、隋、唐等十三個朝代建都的地方。

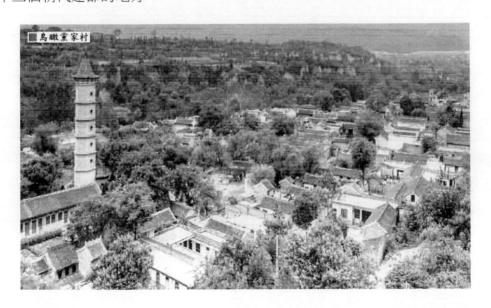
鳥瞰黨家村

韓城地處陝西東部黃河之濱，古有「關中四塞之國」、「秦塞雄都」等美譽，是一座歷史文化名城，又是偉大的文學家、史學家司馬遷的故鄉。在韓城東北方向，有一座被稱為「東方人類傳統民居的活化石」的村莊，它的名字叫黨家村。

關於這座村莊的來歷，還要從元朝至順年間說起。

公元一三三一年，黨族始祖黨恕軒由陝西省原朝邑縣逃荒遷至此。黨恕軒迎娶鄰村樊氏女為妻，生有四子，除四子君明赴甘肅河洲「屯田」未歸外，長子君顯為長門，次子君仁為二門，三子君義為三門。他們都人丁興旺，綿延至今，已傳二十五世。

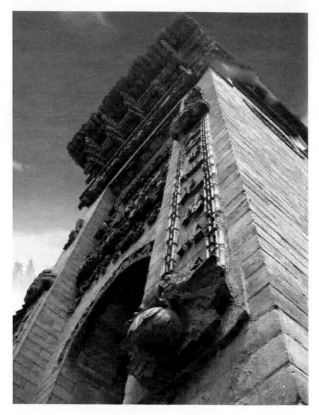

■門樓上的雕刻

元末明初，賈族始祖賈伯通由山西洪洞遷居韓城，先棲居縣城、賈村等處。其第五世賈連娶黨姓女，生子賈璋。

公元一五二五年，賈璋以甥舅之親定居黨家村，興家立業。他們仍奉賈伯通為始祖，子孫繁衍至今，已傳二十四世。從「輩分」來說，賈姓第六世相當黨姓第七世，以兄弟相稱，直至現在保持不亂。

　　清朝前期，黨家村黨賈兩姓分幾處在豫鄂交界的唐、白河流域經商。由於能抓住時機，經營得法，都取得很大成功。

　　朝邑縣《朝邑縣志》載，「朝邑」一名始於公元五四〇年，是因西靠朝坂而得名。朝邑古稱臨晉、五泉、河西，西塬，左馮翊。朝邑古城先建在朝坂塬上。後遷至朝坂塬下。遺址位於距大荔縣十六公里處，黃河老岸崖下。公元一九五八年撤銷朝邑縣，併入大荔縣，改為朝邑鎮。

　　嘉慶、道光、咸豐三朝是黨家村經濟史上的黃金時代，據傳往老家運送銀兩的鏢馱絡繹於道，號稱「日進白銀千兩」。與此同步，黨家村翻舊蓋新，進入一個持續百年的修建四合院高潮時期，一併築起祠堂、廟宇、文星閣等配套建築。

　　咸豐初年，村中集資築建泌陽堡，同時建起寨堡中幾十座四合院。至此，黨家村就以富有和住宅好聞名遐邇。

　　這座古老的村莊，東自泌陽堡，西至西坊塬邊，南起南塬崖畔，北到泌陽堡北城牆，總面積一千兩百平方公尺。村裡主要有黨、賈兩族，三百二十戶人家。

　　村中有建於六百八十多年前一百多套「四合院」，和保存完整的城堡、暗道、風水塔、貞節牌坊、家祠、哨樓等建築，以及祖譜、村史。

　　風水塔：塔是一種特殊建築，屬陽宅建築。凡是有風水意義的塔，諸如鎮山、鎮水、鎮邪、點綴河山、顯示教化等，都稱之為風水塔。風水塔一般修在水口，作為一邑一郡一鄉之華表。有些塔是為彌補地形缺陷而建。

　　村中街道為「井」字、「T」字、「十」字形，用青石鋪就。房屋建築多為「四合院」和「三合院」。

　　其中，黨家村的四合院一般都是獨立的院落，占地四分。雖有帶後院、偏院的，但數量較少。

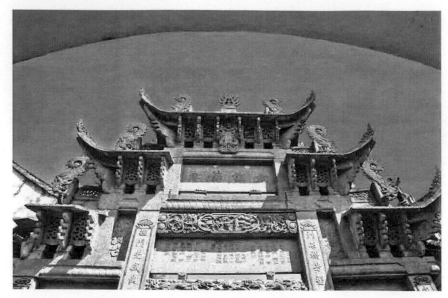

■貞節牌坊指古時用來表彰女性從一而終的門樓。通常用來表彰死了丈夫長年不改嫁，
　或自殺殉葬，符合當時道德要求，流傳特異事跡的女性，為其興建的牌坊建築。

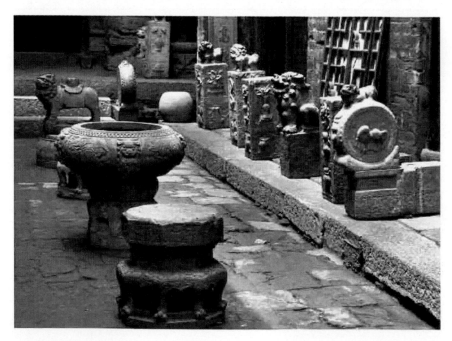

■院子裡的石凳

　　上首的廳房和下首門房都將地基的橫向基本占盡，兩側廂房嵌在二者之間，圍在中間的院落比較狹窄。廳房門房前坡的大部分檐水，先要流入廂房山牆上，用磚懸砌的緊承屋簷的水槽，俗稱「筒槽」，再流瀉下來。也有的筒槽是檁上架椽、筒瓦包溝結構，高度與磚結構相同，但要寬得多。院中全部青磚鋪地。

　　四面房子的背牆和廳房門房的山牆一起，構成院子的界牆。即使有人得到一塊較大的房基地，也都是遵循這一格局，只是兩院三院地並排修建而已。黨家村四合院的廂房，絕大多數是兩坡水。

　　為節約地基，相鄰院落間為廂房後坡檐水留的水道僅僅一尺來寬，檐水落地後直接排入巷道，或者拐入自家院中；有的甚而將兩院廂房背牆築得挨在一起，把水道修到牆頂上，後檐檐水由水道匯入筒槽後再分別下瀉到自家院中。

■古村磨坊一角

　　跟北京四合院相比，北京四合院要大得多，面積一個抵這兒三五個，總有一個狹窄的前院，多帶偏院，穿過「垂花門」才能進入內院，內院又是通

道又是花樹，要寬敞豁亮得多，除過臨街一面，一般還有專門修築的界牆。不論院子面積、院中格局、還是相鄰院落間距離，差別都是很大的。

黨家村四合院院門分牆門和走馬門樓兩類。牆門窄小樸素；走馬門樓高大氣派。門大多開在門房偏左或偏右的一間上，中門較少。

據說，家裡出了有「功名」的人，才能開中門，所以中門外面，往往豎有旗杆。但是，有「功名」的人家多數並不開中門。

這裡也有堪輿家所謂的風水問題，即中門直，易「洩氣」，偏門曲，可「聚氣」。就實用講，中門面對巷道，路人可直接窺視堂內，所以中門之內又設一道屏門，平時關閉，人走左右，有重要賓客，才開屏門迎送。而北京四合院的門，總開在門房右側。

堪輿家：古時為占候、卜筮者之一種。後專稱以相地看風水為職業者，俗稱「風水先生」。歷來堪輿家公認的始祖是秦代的樗里子。相傳晉代的郭璞著有《葬書錦囊經》，陶侃著有《捉脈賦》。所謂捉脈就是捉「龍脈」。後來流行最廣的有《水龍經》等書籍。

北京四合院的建築工藝比較集中地顯示在通向內院的「垂花門」上，黨家村則比較地集中在走馬門樓上。走馬門安在門房背牆內縮七八尺處，門外房下的空間稱「外門道」。

外門道上有閣樓，閣樓向外堆疊起來的枋木稱為門楣。門楣有略施藻繪，也有全部飾以楓拱和垂花的。兩側下起牆裙，上與門框等高處，用做有紋線的花磚圈出兩方很大的「框壁」，框中用磚做成各種圖案。

閣樓：指位於房屋坡屋頂下部的房間。中國特別重視人與自然的融洽相親，樓閣就很能體現這種特色。天無極，地無垠，在廣漠無盡的大自然中，人們並不安足於自身的有限，而要求與天地交流，從中獲得一種精神昇華的體驗。

門楣：古代社會正門上方門框上部的橫梁，一般都是粗重實木製就。中國古代按照建制，只有朝廷官吏府邸才能在正門之上標示門楣，一般平民百

姓不準有門楣。哪怕你是大戶人家，富甲一方，沒有官面上的身分，也一樣不能在宅門上標示門楣，所以門楣是身分地位的象徵。

■黨家村的古胡同

「框壁」外側左右各有一根一半牆內一半牆外的通柱，柱下有石礎，是逢年過節、紅白喜事黏貼對聯的地方。

黨家村兩柱外側以及同列山牆，牆頭都砌著寬約一尺的「螭頭子」。「螭頭子」呈弧形，支撐房檐，也起裝飾作用。古書上把無角的龍叫「螭」。「螭頭子」下部為坐斗，建築師恨不能把自己滿腹巧思全用在這坐斗上。

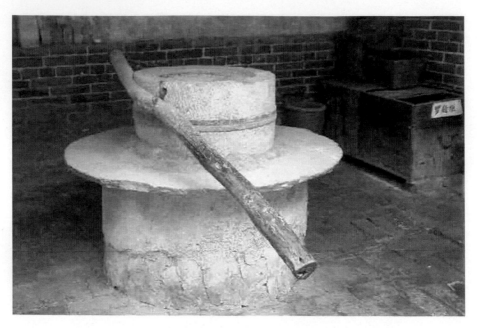

■黨家村內的古老磨盤

　　坐斗靠內一面與牆砌在一起，整體突出牆外，呈懸空狀，雕刻的是外露的三面，外露部分又分兩層，同上層多為透雕須彌座，下飾流蘇，雲頭等形狀。上層多為二級「斗」形構件，能刻六幅畫面。

　　年代較早的畫面簡單，如明朝、清朝前期多為卦爻符號之類。後來發展為瓶爐三事，盆景瓶子插花，琴棋書畫，人物故事等。至乾隆年間，藝術上可說是到了登峰造極的地步。調查統計得出，黨家村走馬門樓的「螞頭子」樣式有四十多種。

　　門為黑色，配以紅綠色門框。門上面為木質門匾，浮雕諸如「耕讀世家」，「安樂居」，「忠厚」，「文魁」，「登科」，「太史弟」之類的題字，白底黑字或藍底金字，有的表白心志情趣，有的顯示身分地位，書法刻工都十分講究。

　　匾下左右兩個「管扇」頭，雕成雲頭、蓮花等樣式，塗著金粉或銀粉，點綴著門樓外觀，增添不少色彩。

門兩邊有「門墩石」，分方形，鼓形，獸形幾類。方形，鼓形上也都雕有人物，禽獸，花卉等，形態生動逼真。臨街有「上馬石」，就近牆上安有「拴馬環」，有的豎著「拴馬樁」，為主人出入，賓客來往上，爬乘騎騾馬提供方便。因這幾樣設施，這種門樓才冠以「走馬門」的大名。

門裡房下空間稱「內門道」。內門道的牆上，總築有一個小神龕，用來供奉土地神。設在門房一側的偏門式內門道的迎面山牆上，都有青磚浮雕，有的是字有的是景。字以「福」，「壽」為多，只雕一字，兩公尺見方。

神龕：也叫神櫝，是放置神佛塑像和祖宗靈牌的小閣。神龕大小規格不一，依祠廟廳堂寬狹和神的多少而定。大的神龕均有底座，上置龕。神像龕與祖宗龕形制有別。神像龕為開放式，有垂簾，無龕門；祖宗龕無垂簾，有龕門。

「福」字灑灑開放，「壽」字平和厚重，各自形態相同，當是出自昔日大手筆，輾轉臨摹而成。景則多以喜鵲、梅花及青松，仙鶴為題材，構圖雕琢絕無雷同，皆取福慶長壽之意。

仙鶴：寓意延年益壽。在占代是一鳥之下，萬鳥之上，僅次於鳳凰，明清一品官吏的官服編織的圖案就是「仙鶴」。同時鶴因為仙風道骨，為羽族之長，自古被稱為「一品鳥」，寓意第一。仙鶴代表長壽、富貴。傳說它享有幾千年的壽命。仙鶴獨立，翹首遠望，姿態優美，色彩不艷不嬌，高雅大方。

■黨家村內刻有壽字的影壁牆

　　總之，黨家村村落和民居建築的特點是：選址恰當，環境優美，布局嚴謹，錯落有致，曲直有序，主次分明，建築精戶，美觀實用，風貌古樸典雅，文化氣息濃厚，具有歷史、藝術、科學、觀賞等價值。

　　黨家村至今保存完好的明清四合院有一百二十五個，按照建築年代和建築質量可分為三級，其中一級二十六個，二級四十二個，三級五七個。

　　從公元一三六四年東陽灣改名黨家村至今，這批古建築經久不衰，保存完好。是陝西目前發現最大、最古老、保存最完整的古村寨。

英國皇家建築學會查理教授認為：東方建築文化在中國，中國居民建築文化在韓城。

公元二〇〇一年，經中國國務院批文，黨家村古建築群被中國列入國家重點文物保護單位，並被列入「國際傳統民居研究項目」，成為旅遊參觀的重地。公元二〇〇三年入選中國歷史文化名村第一批名單。

【閱讀連結】

黨家村的四合院房頂不染塵，永遠保持新淨潔美，巷道也和水洗過的一樣，無泥無沙，路面光亮。這是為什麼呢？經建築學家考察認為，主要有幾方面的因素：

一是地理位置優勢，黨家村位於泌水河谷，地勢低，北邊是高崖，具有擋風避塵作用，這兒常刮西北風，當風吹來時，塵土便隨風落到河谷，被河谷之風吹走。

二是自然氣流上升，河谷氣溫高於崖上塬地，使灰塵難以落下。

三是黨家村所在的「寶葫蘆」地形更溫暖，綠樹覆蓋面多，地面揚不起塵埃。

四是建築奇特，全村一律磚瓦房，四合院，雜草難長。且巷道全部青石鋪路，無一處土路土牆，本身塵土很少。

五是優良民風民俗，家家戶戶「黎明即起，灑掃庭除」，掃門道不和外村一樣，他們是由外向內掃，不許灰塵風揚巷中。

村內其他知名的古建築群

距今已逾六百年的韓城黨家村古建築村落坐落在東西走向的泌水河谷北側，所處地段呈葫蘆形狀，俗稱「黨圪嶗」。

村內民居以四合院聞名，是韓城民居的典型代表。韓城在乾隆年間曾經被稱為陝西的「小北京」而黨家村因農商並重經濟發達則又被稱為「小韓城」，可見當年盛況。

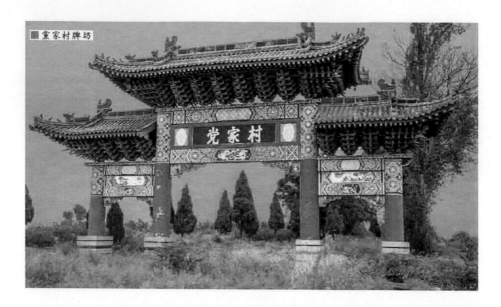

■黨家村牌坊

在黨家村內，除了聞名的四合院建築群之外，還有華美獨特的節孝碑、高大挺拔的文星閣、見證歷史變遷的菩薩廟和關帝廟，以及莊嚴的祠堂、神祕的避塵珠等，這些建築群無不向人們訴說黨家村往日的興盛與輝煌。

黨家村的節孝碑是一處獨特的人文景觀，此碑工藝卓爾不群。來到碑前，首先引起人們注意的是青石基座上兩丈多高的碑樓。樓頂懸山兩面坡式，檐上筒瓦包溝、五脊六獸。脊為透雕，橫脊中部聳有一尊圓雕，為四面透風的兩層小閣樓。

五脊六獸：中國古代建築裡，起脊的硬山式、起脊的懸山式和廡殿式建築有五條脊，分別為一條正脊，和四條垂脊。正脊兩端有龍吻，又叫吞獸。四條垂脊排列著五個蹲獸。統稱「五脊六獸」。這是鎮脊之神獸，有祈吉祥、裝飾美和保護建築的三重功能。五個蹲獸分別是：狻猊、鬥牛、獬豸、鳳、押魚。

檐下結構為仿木磚雕，層層疊起的斗栱擎著檁條，檁上架著方椽。斗栱下面是橫額「巾幗芳型」，額框由游龍、麒麟、香爐等圖案的透雕組成。

額下雕刻尤為精美，總體欄杆形狀，每兩個立柱間為一畫面，共四幅。

從東到西，第一幅雕著「喜鵲梅花」，取「喜上眉梢」之意；第二幅「鶴立溪水」，取「鶴壽千年」之意；第三幅為「奔鹿圖」，「鹿」諧音「祿」，「奔鹿」意即求取俸祿；第四幅「鴨戲蓮蓬」，蓮蓬中生有很多蓮子，此圖寄寓願後世人丁興盛之意。

■黨家村內的威武石獅

碑樓牆面十分平整，「清水式」磚縫橫豎中繩。牆磚比別處的要小，傳說這是用鋸截齊打磨平光後砌上去的。

兩邊牆上的對聯與橫額一樣，是陽文磚雕。對聯上方各砌有一個手捧「壽」字的人物深浮雕，據說左邊凸睛翹鬚、神情兇猛的叫徐彥昭，右邊慈眉善目、富態端莊的是楊侍郎，皆舊戲《忠保國‧二進宮》中人物，都做過女主的保駕。對聯虎口上銜，蓮花下托。概括起來，整個碑樓可以說集黨家村磚雕之大成。

徐彥昭為傳統京劇《二進宮》中的人物。故事內容為明朝國丈李良謀篡，封鎖昭陽院，使內外隔絕，李豔妃始悟其奸，獨居深宮悔嘆。徐彥昭和楊波，

二次進宮諫言，此時忠奸已辯，李妃遂以國事相托，後楊波領兵解困，誅滅李良。

　　碑青石質體，三點三公尺高，最高處透雕三龍捧旨圖案，中嵌「皇清」兩字，碑的兩側有浮雕花邊，遠看隱隱約約，如同襯衣上的暗花，就近仔細辨認，方知為神話中的八仙，一邊四個。碑文為：

　　旌表敕贈徵仕郎黨偉烈之妻牛孺人節孝碑。

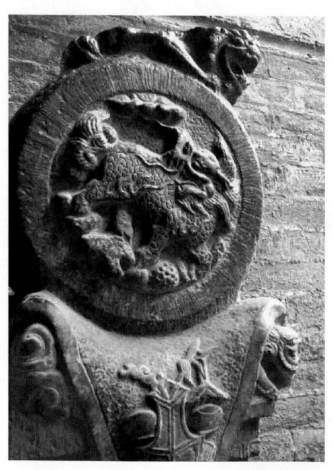

■黨家村內的石頭雕刻

「旌表」意思是「表彰」。「敕」為詔命，皇帝的命令。「徵仕郎」是清朝從七品官員的品級，比縣令稍低。「孺人」，夫人。橫額「巾幗芳型」意為婦女的好榜樣，是對牛孺人的褒揚。對聯：

矢志靡他，克諧以孝；綸音伊邇，載錫其光。

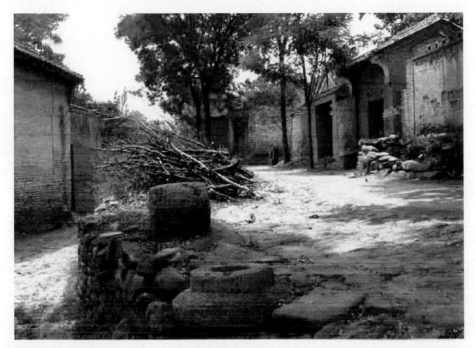

■黨家村村頭一角

點明褒揚原因。這是賜給碑主的無上光榮。

節孝碑屬於紀念碑，總是建在路邊顯眼的地方，和牌坊建於當道一樣，為的是讓世人瞻仰方便而已。黨家村的節孝碑就位於村子東哨門外大路北側，從村中到泌陽堡的黨家村寨子，整日間來來往往的人總要從它面前經過。

牌坊：又叫牌樓，是封建社會為表彰功勛、學業有成、為官清廉以及忠孝節義所立的建築物。也有一些宮觀寺廟以牌坊作為山門，還有的是用來標明地名。牌坊看起來像大門，宣揚封建禮教，標榜功德。一般情況下，牌坊都建在當道的地方。

黨家村的文星閣是村中八景之一，位於村東南角，是一座七層閣樓式六角形磚砌寶塔。

這座寶塔，是公元一七二五年始建，光緒年間重建的。一層洞額書雕「大觀在上」，二層為「直步青雲」，三層為「文光射斗」，四層為「雲霞仙路」，五導為「參筆造化」。

相傳，當時建此塔的用意，是根據風水學說中「取不盡西北，補不盡東南」十個字的意思而構想的。一方面為促使黨家村風脈興旺，文風更盛，人才輩出，光前裕後；另一方面則防止村內好風水外洩。塔的東南邊無角無窗便是證據。

據說，文星閣塔原為木塔，塔內原供奉黨姓始祖塑像和牌位。重建磚塔後，一層至五層供奉孔子、孟子、顏回、曾子、子思等木雕牌位，六層塑有奎星神像。

牌位：又稱靈牌、靈位、神主、神位等，是指書寫逝者姓名、稱謂或書寫神仙、佛道、祖師、帝王的名號、封號、廟號等內容，以供人們祭奠的木牌。牌位大小形制無定例，一般用木板製作，呈長方形，下設底座，便於立於桌安之上。古往今來，民間廣泛使用牌位，用於祭奠已故親人和神祇、佛道、祖師等活動。

木塔始建於何朝何代，無法考證。傳說為木塔因臨近麥場，有一年夏天麥子上場後不慎失火，將木塔燒燬。

黨家村內現存的文星閣是在光緒年間重建的，重建後，村內有二十餘家組織成立「文星神會」，捐資作為基金，推選經理負責放貸收利，又負責春節、元宵節購置貢品、香、蠟燭、表、鞭炮等敬獻神靈。

神會成員編組輪流在春節、燈節期間於文星閣每層窗兩邊懸掛紅燈，在第一層亭前掛火牌火對。遠看如兩串明珠燦爛地由空中吊下，極為壯觀。

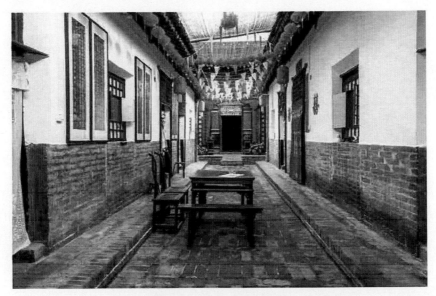

■黨家村四合院民居內景

■古村內栓馬石雕刻

　　此外，在黨家村，還有兩個廟宇群，一為菩薩廟，俗稱上廟，一為關帝廟，俗稱下廟。不過，由於歷史的變遷，這兩座廟已經蕩然無存，僅有下廟西面和南面兩段圍牆還執著地挺立在那兒，充當著歷史的見證。

　　黨家村的建築藝術，體現中國傳統建築，是文學、道德、美學的融合，凝聚潛在的鄉村文化力量。

【閱讀連結】

　　據說，黨家村貞節碑的主人牛儒人，有個動人的守節故事。在埋葬自己的丈夫黨偉烈之日，其妻牛儒人披麻戴孝，痛哭流涕，被人攙扶，隨著起靈的隊伍來到墳地。當靈柩下葬到墓穴內時，牛儒人跳下墓坑，想要和自己的丈夫一起死。後來，在人們的勸說下，她才活了下來。

　　葬了丈夫之後，牛儒人又獨自承擔家庭的所有活兒，孝偉烈父母，賢慧至極。牛儒人二十年如一日，勤儉治家，盡行孝道，埋葬了兩位老人。有人勸她改嫁或招夫，她堅心不動。

　　牛儒人終於用她的言行，贏得貞節的榮譽稱號，她死後，黨家村的村民將她與丈夫合葬一墓，並呈報官府批准為她建立起這座貞節牌樓。

中國第一奇村　諸葛八卦村

諸葛八卦村，原名高隆村，位於浙江省蘭溪市西部的群山中，是迄今發現諸葛亮後裔的最大聚居地。該村是由諸葛亮的第二十七世孫於元代中後期營建。至今已有六百多年的歷史。

該村地形中間低平，四周漸高，形成一口池塘。村中建築格局按「八陣圖」樣式布列，且保存大量明清古民居，是國內僅有、舉世無雙的古文化村落。

▌諸葛亮後裔按八卦布局建村

在浙江省中西部蘭溪境內，有一個古老的村莊，因其布局而神奇，因其祖先而出名，它就是諸葛八卦村。

諸葛八卦村，原名高隆村，據說，這座古老的村莊是由諸葛亮的第二十七世孫諸葛大獅於元代中後期開始營建的。

村中建築格局按「八陣圖」樣式布列。據歷史記載，諸葛亮的第十四世孫諸葛利在浙江壽昌縣任縣令，死在壽昌。他是浙江諸葛氏的始祖。

■諸葛亮（公元一八一年至二三四年），字孔明，號臥龍，今山東臨沂市沂南縣人。三國時期蜀漢丞相、傑出的政治家、軍事家、發明家、文學家。諸葛亮為匡扶蜀漢政權，嘔心瀝血，鞠躬盡瘁，死而後已。其代表作有《前出師表》、《後出師表》、《誡子書》等。曾發明木牛流馬等，並改造連弩，可一弩十矢俱發。

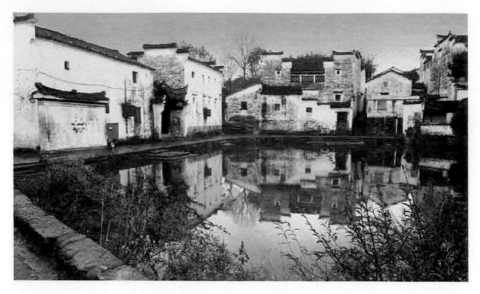

■諸葛八卦村的建築群

　　諸葛利的兒子諸葛青於公元一○一八年遷居蘭溪，諸葛青的一個兒子諸葛承載在蘭溪傳了十代。到諸葛大獅舉家遷到高隆，原因是原址局面狹窄。當覓得地形獨特的高隆崗，不惜以重金從王姓手中購得土地，以先祖諸葛亮九宮八卦陣布局營建村落。

　　從此諸葛亮後裔便聚族於斯、瓜瓞綿延。到明代後半葉，已形成一個建築獨特、人口眾多、規模龐大的村落。

　　諸葛八卦村是按九宮八卦設計布局的，整個村落以鐘池為核心，一半水塘一半陸地，一陰一陽，兩面各設一口水井，形成極具象徵意義的魚形太極圖。

　　村內所有的建築均環池而築，按坎、艮、震、巽、離、坤、兌、乾八個方位排列，並由八條巷道向四周輻射，形成內八卦圖案。更為神奇的是，村外還有八座小山環抱整個村落，構成外八卦。

　　九宮八卦陣是三國時諸葛亮創設的一種陣法。相傳諸葛亮禦敵時以亂石堆成石陣，按遁甲分成休、生、傷、杜、景、死、驚、開八門，變化萬端，可擋十萬精兵。古代練兵沒有教材，只有教官言傳身教。於是，諸葛亮便在

部隊屯駐的地方壘石為陣，以石代人，組成不同的陣形，讓士兵根據壘石訓練。

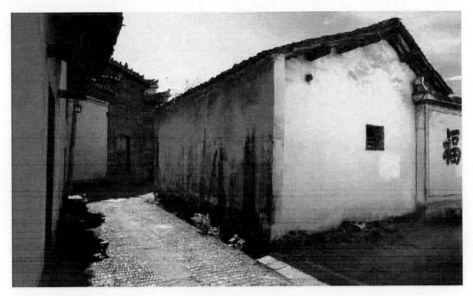

■迷宮似的街道

正是因為古村如此布局，所以古村又被稱為「中國第一奇村。」

該村莊不僅布局奇特，村中古民居也非常罕見。

村內大部分住宅都是依據地形而造，分布在起伏的山坡上，從前到後逐漸升高，叫做「步步高」。住宅的門頭，都是精美的以蘇式雕磚門頭為主要特色，有雕刻精緻的牛腿、斗栱、月星等。在幾乎所有的民居外門，在大門外都裝有兩扇矮門。

牛腿有的地方又叫「馬腿」，指懸臂梁橋或 T 型鋼構橋的懸臂與掛梁能夠銜接的構造部分。它支承來自掛梁的靜載與活載的垂直反力和制動力與摩阻力引起的水平力。由於牛腿的高度通常不到梁高的一半，加之角隅處還有應力集中現象，所以這一部分必須特別重視。

　　這些民居一般有兩層樓，上面的樓通常只作儲藏之用，一層房屋當中為天井，風水術士說：門廳有堂門，上房堂屋有太師壁，二者平面合成一個「昌」字，有利於發家。

　　前廳後堂樓建築是前進，為落地大廳，單層，以迎賓接待客人之用。後進有房有樓，為住室生活場所。大廳坐落在地上高敞宏闊，很有氣派，大廳前有左右兩廂和天井。前後可以穿通，三進房子的屋脊，從前到後一個比一個高，叫「連升三級」。

　　另外，村內很多民居大堂內天井照壁上寫的「福」字也很特別。仔細觀察，可以發現，這個「福」字的結構組合，左邊偏旁為鹿，諧音「祿」字；右邊偏旁為「鶴」，「鶴」代表長壽，而暗藏個「壽」字；鹿鶴相逢為「喜」，本字為「福」。也就是說，它蘊含福、祿、壽、喜這四個字。

　　在古村內，還有一種奇特的現象是，窄巷中相對的兩家人家門不相對，而是錯著開，全村無一例外。當地人管這種做法叫「門不當，戶不對」，是為了處理好鄰里關係。

　　除此之外，八卦村的民居多為四合院式建築，四面封閉，中留空間。而房屋的前檐比後檐高，每到下雨，幾乎所有的雨水都聚集在自家院內，這種做法叫「肥水不外流」。

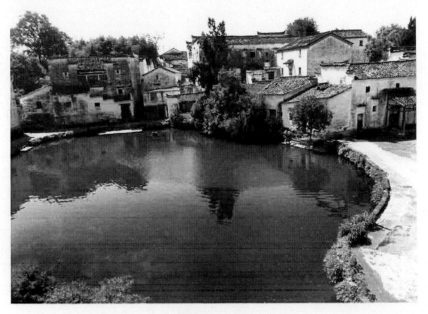

■諸葛八卦村

　　八卦村布局結構清楚，廳堂、民居形制多、質量高。宗祠的規模宏大、結構獨特，各種建築的木雕、磚雕、石雕工藝精湛，建築豪華，結構豐富。

　　雖然歷經幾百年歲月，人丁興旺，屋子越蓋越多，但是九宮八卦的總體布局一直不變。據說，這是中國第一座八卦布局的村莊。

諸葛八卦村福字

　　整個村子就是一個巨大的文物館，其「青磚、灰瓦、馬頭牆、肥梁、胖柱、小閨房」的建築風格，成為中國古村落、古民居的典範。

【閱讀連結】

　　作為中國第一奇村，諸葛村還有三奇：

　　一是全村絕大多數村民都是一千七百多年前蜀國宰相諸葛亮的後代。換句話說，滿村的人幾乎全是姓諸葛，或是嫁到諸葛家的婦女，只有極少數不是諸葛家族的成員。據人口統計得出，這裡的諸葛亮後代占總人數的四分之一。

　　二是這個村還奇在它的布局精巧玄妙，從高空俯視，全村呈八卦形，房屋、街巷的分布走向恰好與歷史上寫的諸葛亮九宮八卦陣暗合。

　　三是這裡完整保存大量元明清三代的古建築與文物。七百多年來的朝代更替、社會動亂、戰火紛飛，不知多少名樓古剎、園林台閣，或焚於戰火，或毀於天災。但這座大村莊卻像個世外桃源，遠離戰火，避過天災，躲過人禍。

八卦村內的明清古建築

　　諸葛八卦村位於浙江省金華市蘭溪市西部，始建於宋元時期。後代屢有續建、改造，至清康乾時盛極一時。

　　目前，全村保存明清古建築兩百餘間，散布於村中的小巷弄堂間，原汁原味，古風猶存。這其中，最具代表性的是村中的祠堂建築。

　　據說，極盛時村中有各類祠堂十八處，大多雕梁畫棟，工藝精湛。現存大公堂、丞相祠堂是其中的佼佼者。

　　丞相：古代官名。中國古代皇帝的股肱，典領百官，輔佐皇帝治理國政，無所不統。丞相制度，起源於戰國。秦朝自秦武王開始，設左丞相、右丞相。明太祖朱元璋殺丞相胡唯庸後廢除丞相制度，同時還廢除中書省，大權均集中於皇帝。君主專制得到加強，皇權與相權的鬥爭以皇權勝利而告終。

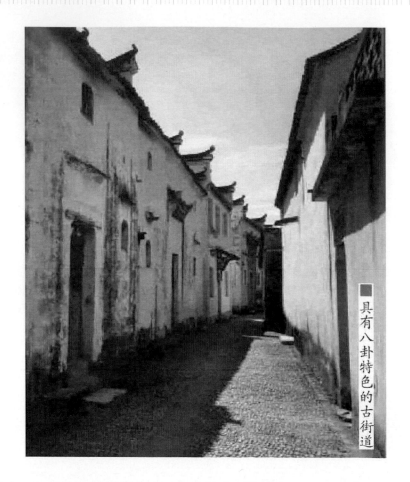

■具有八卦特色的古街道

　　其中，大公堂位於村的中心，坐北朝南。前面有一個名為「鐘池」的水塘，鐘池有一道牆，正面是一幅大八卦圖，背面是一個「福」字。大公堂位於鐘池北側，始建於明代，據說是江南地區僅存的諸葛亮紀念堂。

　　祠堂前後五進，建築面積七百平方公尺。裡間十分開闊，可供數千人舉行活動。大公堂建築用材十分講究，明間金柱腹部圓周兩公尺以上，為典型的「肥梁胖柱」式建築。細部雕刻十分精美，各種質料、各種雕刻技法一應俱全，堪稱傑作。

　　堂內壁上繪有三顧茅廬、舌戰群儒、草船借箭、白帝託孤等有關諸葛亮的故事壁畫。堂外圍牆旁現存六株龍柏，暗示諸葛後人六族繁衍，人丁興旺。

三顧茅廬：漢朝末年，天下大亂，曹操坐據朝廷，孫權擁兵東吳。漢宗室豫州牧劉備也想打出一塊自己的天下，他聽徐庶和司馬徽說諸葛亮很有學識，又有才能，就和關羽、張飛帶著禮物到南陽臥龍崗上去，三請諸葛亮出山輔助自己。

門庭飛閣重檐，上懸一塊橫匾「敕旌尚義之門」。頂層有公元一四三九年，明英宗所賜盤龍聖旨立匾一方，表彰諸葛彥祥賑災捐谷千餘石的義舉。門兩旁分書斗大的「忠」、「武」兩字。整座建築古樸典雅，氣勢恢宏，保存完好。

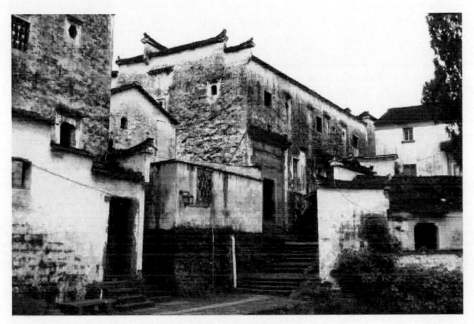

■八卦村內古建築

與大公堂相距百公尺處，是為紀念諸葛亮而修建的丞相祠堂。此祠堂面積一千四百平方公尺，坐東朝西，平面按「回」字形布局，有屋五十二間，由門廳、中庭、廡廊、鐘鼓樓和享堂組成，古樸渾厚，氣勢非凡。

■八卦村內古老的民居建築

　　祠堂雕梁畫棟，門窗欄杆等部件均雕刻精細，美不勝收。中庭是祠堂最精彩的部分，中間四根合抱大柱，選用上好的松、柏、桐、椿四種木料製成，取「松柏同春」之意，祈求家族世代興旺。

　　中庭兩邊廡廊各七間，塑諸葛後裔中的傑出人士，用來激勵諸葛子孫們奮發向上，成就一番事業。

　　從廡廊拾級而上，兩旁分列鐘、鼓二樓。祠堂最後是享堂，中間塑有諸葛亮塑像，高兩公尺有餘。兩側分侍諸葛瞻、諸葛尚及關興、張苞像，氣韻生動，呼之欲出。

　　諸葛瞻：字思遠，今山東省沂南縣人。三國時期蜀漢大臣，蜀漢丞相諸葛亮之子，從小聰明穎慧。景耀六年，即公元二六三年，魏國將領鄧艾伐蜀時，他與諸葛亮長子諸葛尚及蜀將張遵、李球、黃崇等人死守綿竹，後在與鄧艾軍交戰時陣亡，綿竹也因此失守。

除了上述二堂，八卦村內還保存許多明清古建築，這些建築包括鐘池、天一堂、雍睦堂、農坊館等。鱗次櫛比，錯落有致，彷彿如顆顆璀璨的珍珠，散落於村中的每個角落。

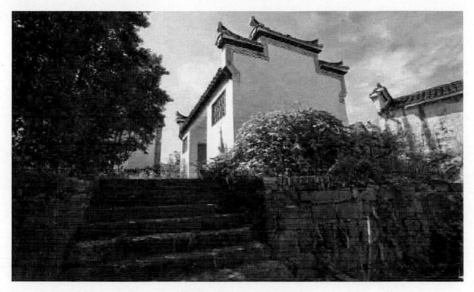

■高大潔白的房屋牆壁

八卦村的鐘池位於村的中心，在大公堂正前面，面積兩千四百平方公尺，它的邊上是一塊與它逆對稱面積的陸地，村民用以曬場之用。

《易經》上說：「東南為陽、西北為陰」，再加上「天圓地方」之說，空地和鐘池正呈陰陽太極圖形。陸地靠北和鐘池靠南各有一水井，正是太極中的魚眼。

鐘池和空地四周全是房屋，形成一個閉合的空間，沿塘周圍是一圈路，塘的北岸西頭是大公堂的院門，東西有一小花園，美人蕉的片片綠葉和紅紅的石榴花襯托大公堂的影子，不時倒映在鐘池中。

鐘池的南岸是一個陡坡，從北岸望去，順著陡坡而建的幾幢大房子一幢比一幢高，加上前面貼水處還有一片小平房，跌宕起伏，輪廓線大起大落，景象峭拔而優美。

從鐘池的正門邊向東而去的一條十分幽深的巷子，一層層的台階上坡，左側是綠蔭如蓋的園子，右側是一排排住宅的後牆，這條巷子是通往村中十八廳堂之一積慶堂的。

鐘池東面的巷子很平直，二側密排木披檐的門罩，幾家蘇式磨磚門面特別精緻，巷子盡頭向右轉彎就是丞相祠堂的側門。

南面上坡的弄堂拾級而上之後是下坡石階，此巷內又有多條窄弄相連。八條小巷似通卻閉，似連卻斷，虛虛實實，猶如一張蜘蛛網，又宛如一座迷宮。

古村內的天一堂創建於清同治年間，距今一百四十多年，創始人諸葛棠齋是諸葛亮第四十七代後裔。他生於公元一八四四年，原是儒士、國學生，欽加五品銜。後棄儒辭官經商，致力於藥業經營。

國學生：又稱國子生，指在國子監肄業的學生，一般為官員子弟。所以說國學生亦即是太學生，但多指官員子弟的太學生。太學生是指在太學讀書的生員，亦是最高級的生員。明清時太學即國子監的俗稱。國子監是古代最高學府與教育行政管理機構。

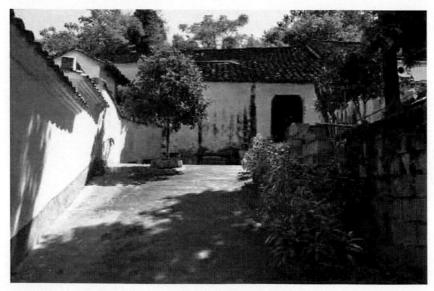

■八卦村內一角

村內天一堂大部分建築已毀。但天一堂的後花園保存完好。花園建在諸葛村最高點大柏樹下，亭子和迴廊保存至今，站在亭子裡能看見諸葛村的全貌，亭園中有幾百年樹齡的松柏、杜仲、銀杏，還種植幾百種藥材供人觀賞。參天的常青樹，四季不凋的花草。

有竹、有松、有蕉、有蘿、有蘭、有假山、有小橋、有流水，雲煙輕繞，禽鳥和鳴，還養有梅花鹿。有蛇池、魚池等，是一個中藥活標本園。

諸葛村原有三個藥店，小病不看醫，購藥不出村，傷風咳嗽婦媼皆知用藥。壽春堂就是其中之一，壽春堂購物櫃中中藥材琳瑯滿目，有祖傳祕方配製的藥酒配料和八卦茶，各種保健藥材，應有盡有。

村內現存的「壽春堂」藥店，是經過重新整修的，堂正中間堂楣有一古匾，上書「壽春堂」三個大字，兩旁金柱上有一副很有寓意的對聯：

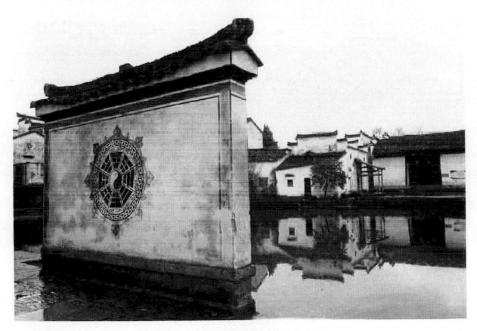

■村內帶有八卦圖案的影壁牆

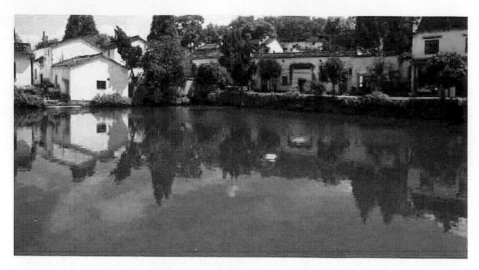

■街中心呈陰陽八卦形狀的湖泊

但願世上人無病；何愁架上藥生塵。

古村內的雍睦堂建於明正德年間，是仲分宗良公享祀廳堂，門面以蘇式磚雕裝飾，精美而華麗。中央部分突出於兩側檐口之上，成三樓式，檐下有磚的小斗栱，枋上有「亞」字紋，上方的豎匾刻有「進士」兩字。

兩側的牆全是平整的素面，烘托出中央的富麗精細和輪廓跳動。頂上有一葫蘆，上插方天畫戟，使得整個門面顯得有節制、有層次也相當明快。氣勢雄偉而壯觀。

方天畫戟：古代兵器名稱，因其戟桿上加彩繪裝飾，又稱畫桿方天戟，是頂端作「井」字形的長戟。歷史上，方天畫戟通常是一種儀設之物，較少用於實戰，不過並非不能用於實戰，只是它對使用者的要求極高。方天畫戟屬於重兵器，和矛，槍等輕兵器不同。

雍睦堂共三進，門前有一小廣場。左邊有一側屋，右邊隔一小弄是保存良好的樓上廳宅。

清嘉慶年間仲分進士夢岩公倡首大修一次，後幾經重修現予以恢復。

　　除了天一堂、壽春堂和雍睦堂之外，在八卦村內，還有一處體現民俗文化的農坊館，裡面有作板、古老的織布機、碾坊、碾盤、油坊、炒鍋、小手磨等。

古村內胡同

　　另外，在古村內，還有崇信堂、明德堂、鄉會兩魁等建築群。其中，代表諸葛家族世代榮耀的鄉會兩魁在村內最寬大的一條小路邊，門匾上方寫著「鄉會兩魁」幾個大字。

　　村落景觀多樣而優美，即有鱗次櫛比的古建築群，專家學者們稱其為「江南傳統古村落、古民居典範」。是目前全中國保護得最好，群體最大，形制最齊，文化內涵深厚的一個古村落。

公元一九九六年，諸葛八卦村被中國國務院列為全國重點文物保護單位。

【閱讀連結】

據說，創建古村內天一堂的諸葛棠齋先生精於鑑別藥材，善於經營管理，習藥經商恪守「道地藥材」、「貨真價實」、「童叟無欺」，以「敬業」、「為民」為辦店宗旨，十分重視本店聲譽與商業道德。

如「天一堂」精製的全鹿丸，「天一堂」監製的「諸葛行軍散」、「臥龍丹」皆按古方配料精製而成，療效顯著，為家藏必備良藥。

諸葛棠齋也成為當時浙江藥業界的佼佼者。《諸葛氏宗譜》這樣記載他：「吾鄉商宗，聲華並茂……」。

國家圖書館出版品預行編目（CIP）資料

古村佳境：人傑地靈的千年古村 / 王明哲 編著 . -- 第一版 .
-- 臺北市：崧燁文化，2019.11
面； 公分
POD 版

ISBN 978-986-516-148-4(平裝)

1. 鄉村 2. 建築藝術 3. 中國

922.9 108018717

書　　名：古村佳境：人傑地靈的千年古村

作　　者：王明哲 編著

發 行 人：黃振庭

出 版 者：崧燁文化事業有限公司

發 行 者：崧燁文化事業有限公司

E-mail：sonbookservice@gmail.com

粉 絲 頁：　　　　　　　　網 址：

地　　址：台北市中正區重慶南路一段六十一號八樓 815 室

8F.-815, No.61, Sec. 1, Chongqing S. Rd., Zhongzheng

Dist., Taipei City 100, Taiwan (R.O.C.)

電　　話：(02)2370-3310 傳　真：(02) 2388-1990

總 經 銷：紅螞蟻圖書有限公司

地　　址：台北市內湖區舊宗路二段 121 巷 19 號

電　　話：02-2795-3656 傳真 :02-2795-4100　　網址：

印　　刷：京峯彩色印刷有限公司（京峰數位）

　本書版權為現代出版社所有授權崧博出版事業有限公司獨家發行電子書及繁體
　書繁體字版。若有其他相關權利及授權需求請與本公司聯繫。

定　　價：299 元

發行日期：2019 年 11 月第一版

◎ 本書以 POD 印製發行